MUJINTOHYOCHAKU
100NICHINIKKI

gozz

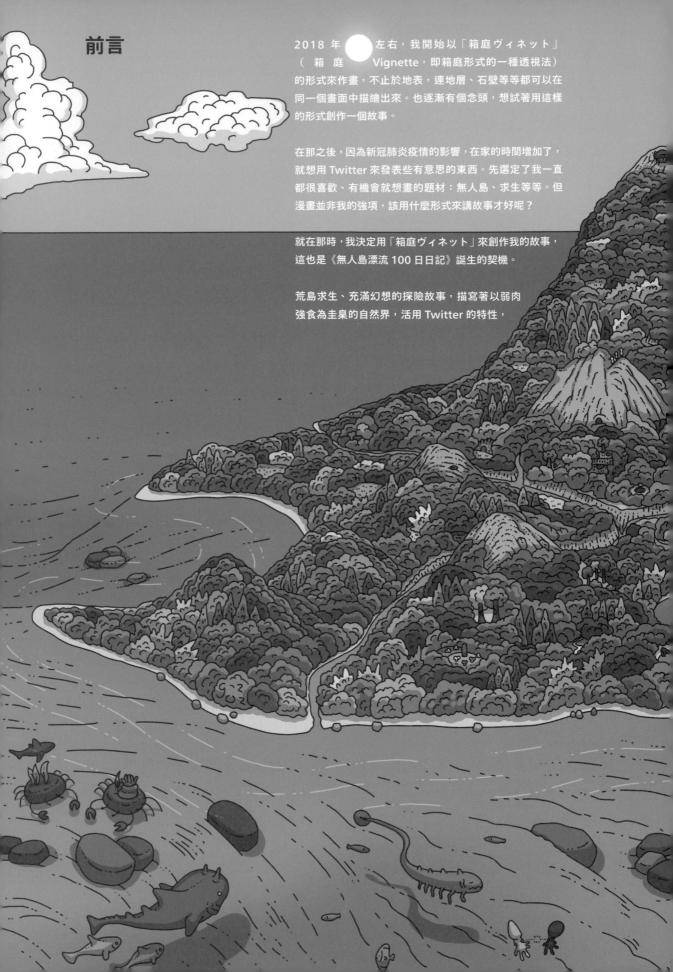

前言

2018 年 ◯ 左右，我開始以「箱庭ヴィネット」（箱庭 Vignette，即箱庭形式的一種透視法）的形式來作畫，不止於地表，連地層、石壁等等都可以在同一個畫面中描繪出來。也逐漸有個念頭，想試著用這樣的形式創作一個故事。

在那之後，因為新冠肺炎疫情的影響，在家的時間增加了，就想用 Twitter 來發表些有意思的東西。先選定了我一直都很喜歡、有機會就想畫的題材：無人島、求生等等。但漫畫並非我的強項，該用什麼形式來講故事才好呢？

就在那時，我決定用「箱庭ヴィネット」來創作我的故事，這也是《無人島漂流 100 日日記》誕生的契機。

荒島求生、充滿幻想的探險故事，描寫著以弱肉強食為圭臬的自然界，活用 Twitter 的特性，

在 Twitter 上，我一邊寫故事，一邊可以收到讀者們對插畫中物品、動物等細節的想法和反應。

進行中的作品，以日記形式在 Twitter 上發表，創作裡，每則日記的時序和我在 Twitter 上發表日記的時序連動起來，使得 Twitter 讀者共享了作品中的時間線。按照計劃，第一百天將會落在 12 月 31 日。總之，雖然同時融入了玩心與計算，故事即將結尾時，卻因 Twitter 發文有一百字的字數限制，我大感困擾，原本應該是恰好 100 天完結的計畫有誤，只好追加一天，變成 101 天了……。

出版成書時，我盡力讓插圖畫面放大，最後變成占滿每一頁的大小，看起來跟在 Twitter 閱讀時不一樣，然而正因印刷成書，才能讓讀者仔細瀏覽插畫內的細節吧。
　　只願大家能開心的享受這本書。

CONTENTS

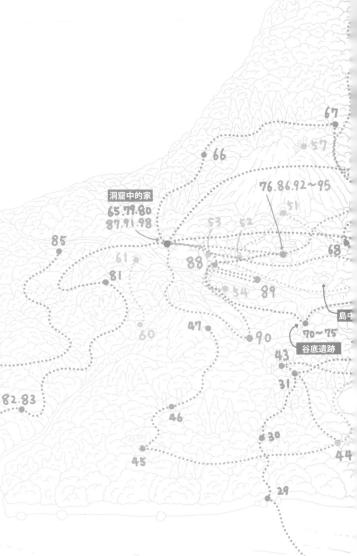

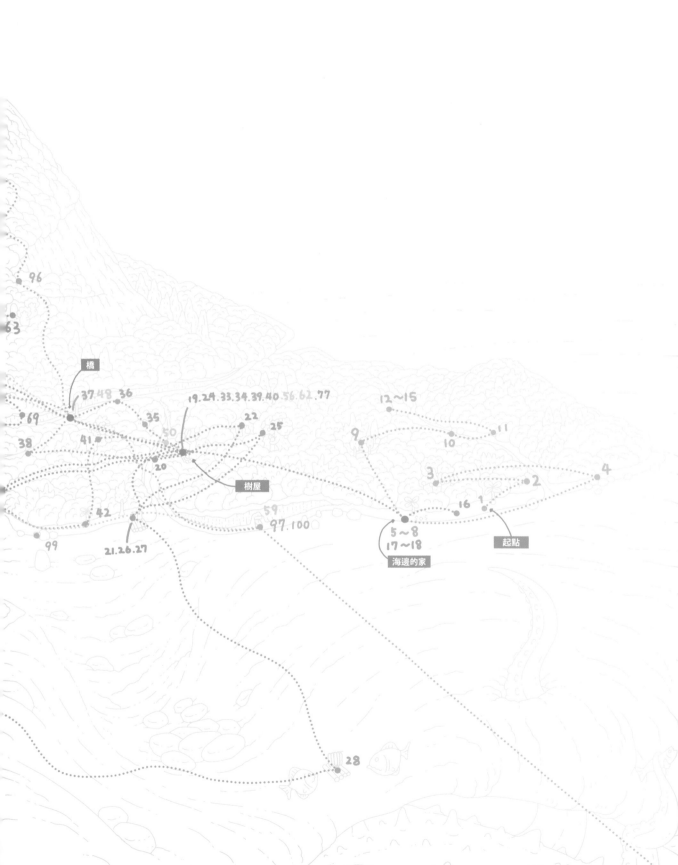

96

63

橋

37.48 36

19.24.33.34.39.40.56.62.77 12～15

69 35 11

38 41 50 22 25 9 10

20 3 2 4

樹屋

42 59 16 1

97.100 5～8 起點

99 21.26.27 17～18

海邊的家

28

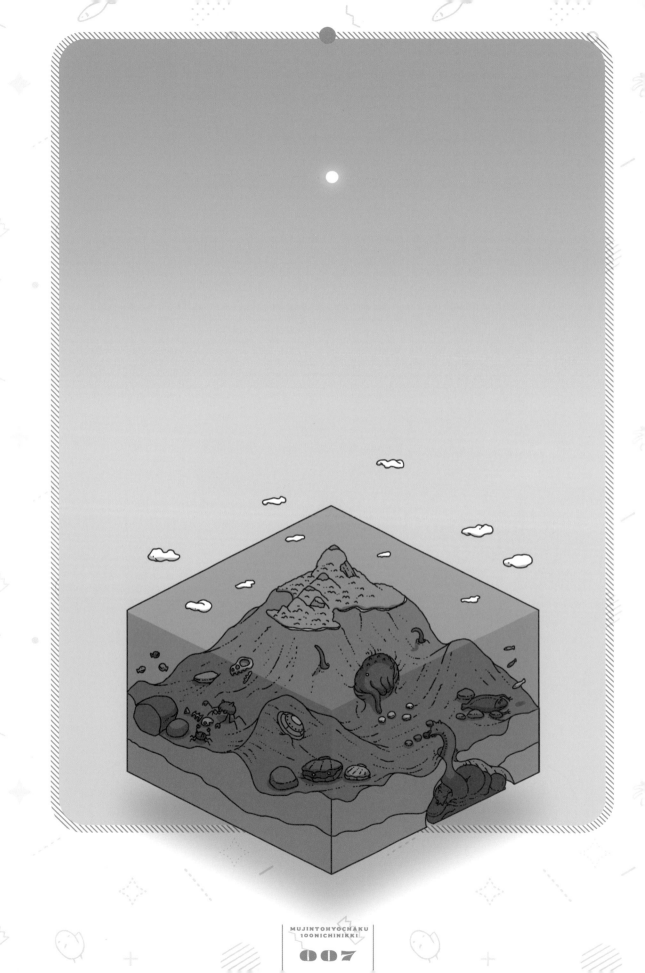

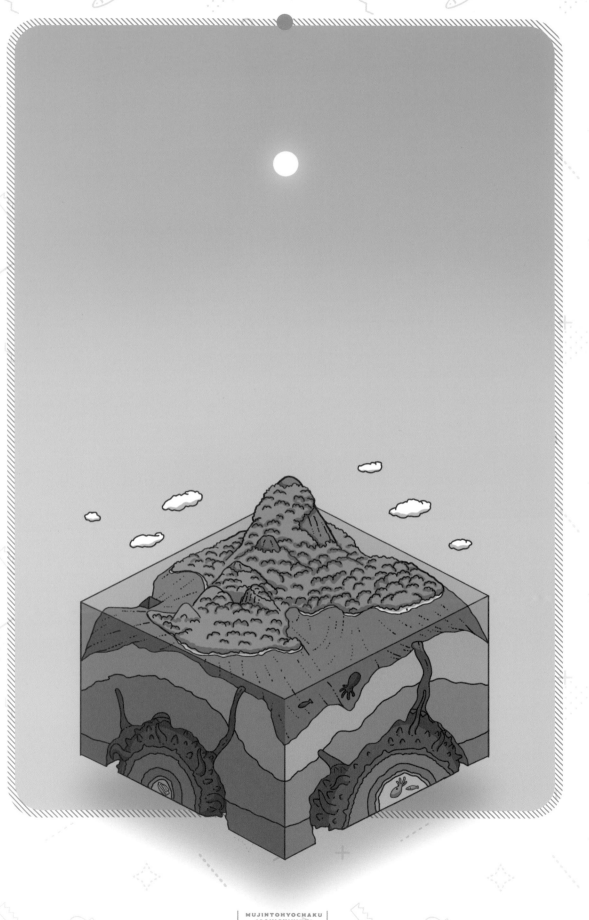

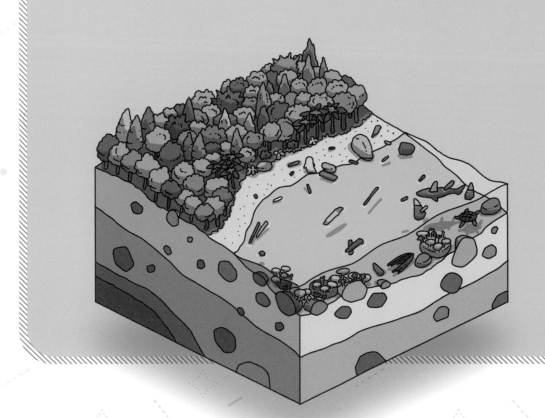

DAY 001

醒過來時，發現自己倒在岸上。

得救了⋯⋯但這裡是哪裡⋯⋯

什麼都想不起來⋯⋯附近連一個人都沒有嗎？

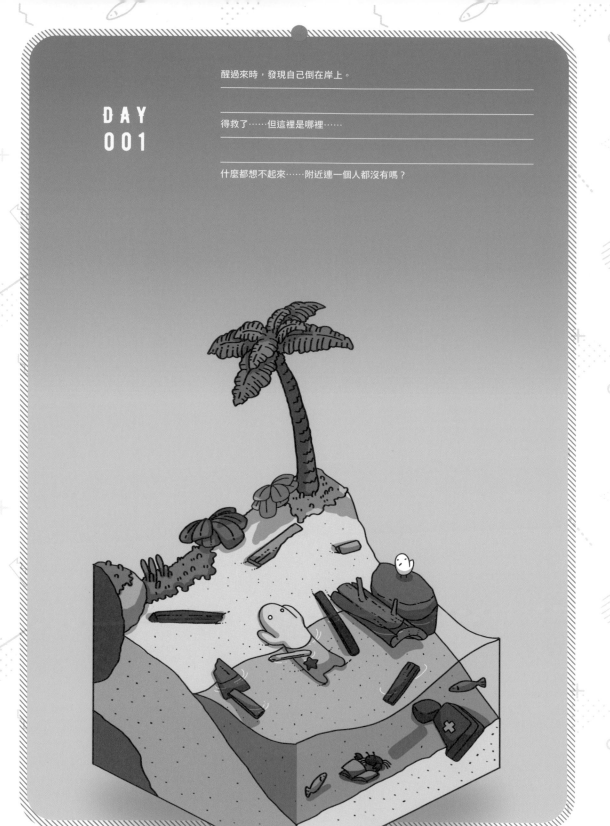

雖然花了點時間在附近走動，但什麼人也沒有……。

在上岸的海濱附近發現了一條小溪。似乎能靠溪水解渴。

明天就渡溪去探險一番吧。

肚子很餓……不能不找吃的了。

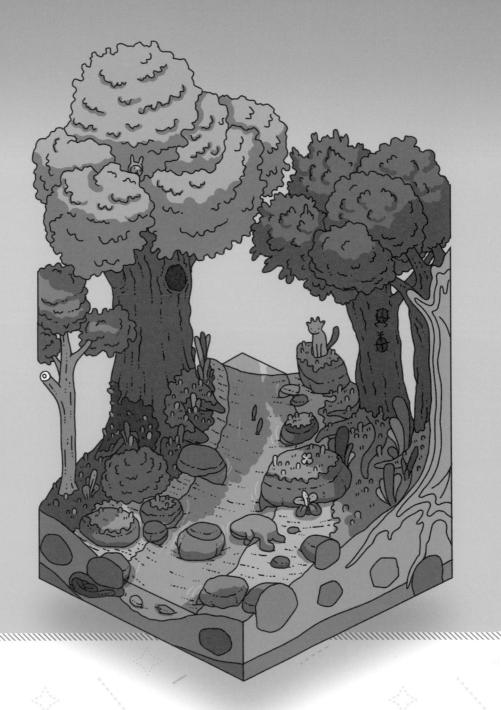

DAY 003

這附近看起來能吃的東西，就只有一種從來沒見過的植物的果實了。

果實很大、聞起來甜甜的。

可是，它強烈的酸味令人難以下嚥。

即便如此，現在非得把這東西吞下去不可。

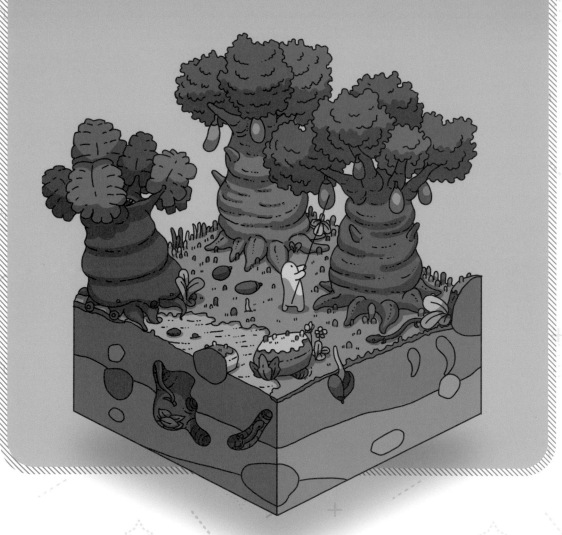

從那之後走了很長一段路，看來這是個島。

而且，恐怕是無人島……。

不安又饑餓，狀態很糟糕……。

在海邊找到了貝類。

雖然也有魚，但現在的我應該抓不到吧。

既然是新鮮的貝類，也許可以生吃……？

我打算先吃一個看看。

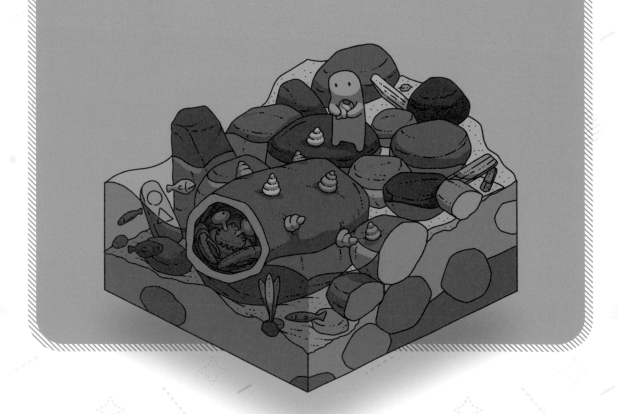

DAY 005

是昨天吃的那個貝類在作怪嗎？肚子痛、發冷，連睡都睡不著。

好冷喔……。想要火。不管怎樣都需要火。

用樹枝在木頭上摩擦，試著升火。

雖然冒出了焦味，卻沒有燒起來。

已經累斃了。

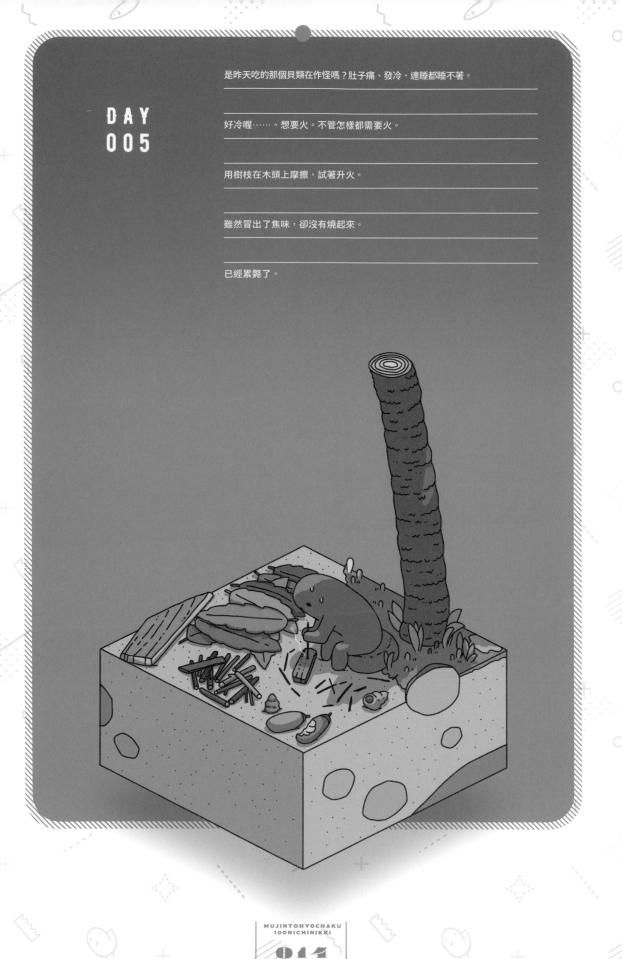

累到什麼都不想做。

下雨了，也只能用被打上岸的破船的殘骸當作屋頂。

除此之外，今天連一根手指頭都不想動。

會在這樣的地方死掉嗎？

對面的海上，明顯看得到一座小島。

要是有火就好了……。

DAY 007

成功了！

點起來了！有火了！

一整天都在想生火的事。

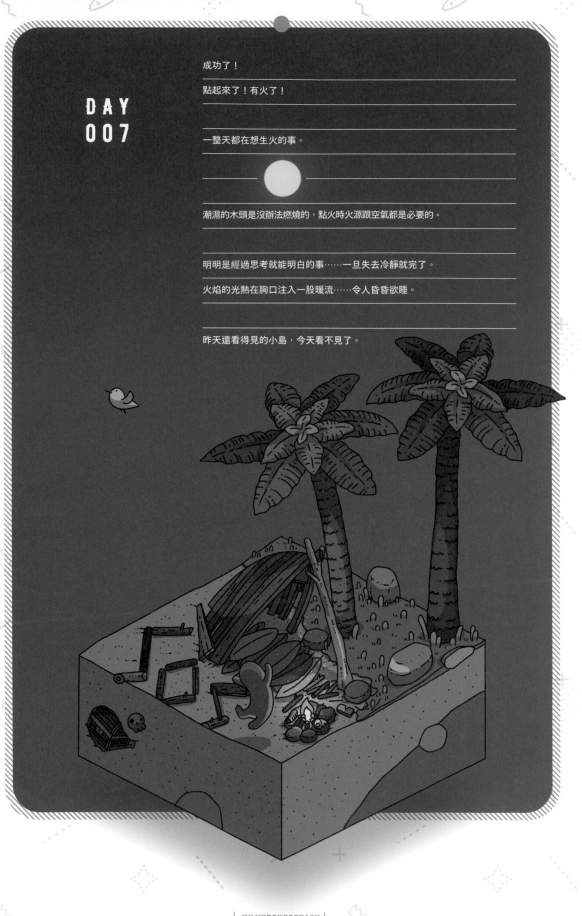

潮濕的木頭是沒辦法燃燒的，點火時火源跟空氣都是必要的。

明明是經過思考就能明白的事……一旦失去冷靜就完了。

火焰的光熱在胸口注入一股暖流……令人昏昏欲睡。

昨天還看得見的小島，今天看不見了。

抓到一種長得像小龍蝦（？）或椰子蟹（？）的生物！

就用它跟撿來的貝類開 party！

漂流到這島以來，第一次吃飽了。

心情好滿足哦。

感謝。

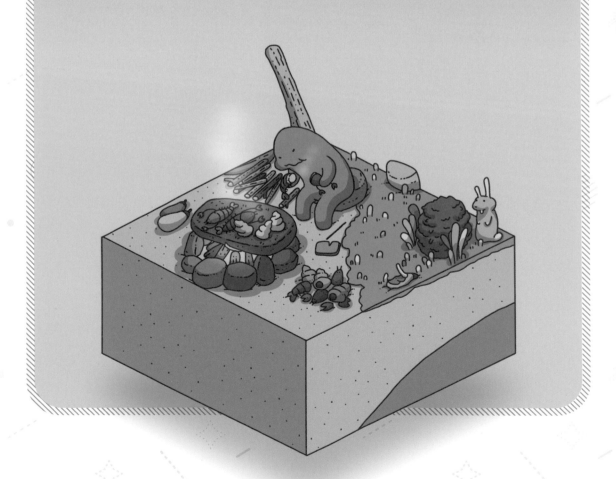

DAY 009

昨天吃飽了，今天多少有了些元氣。

雖然還沒恢復記憶，但也差不多該來弄清楚這島的環境了。

難道這裡真的沒人居住嗎……？

探索中，發現森林裡有好幾棵傾倒的樹。

似乎有大型的鹿（？）之類的動物棲息在這裡。

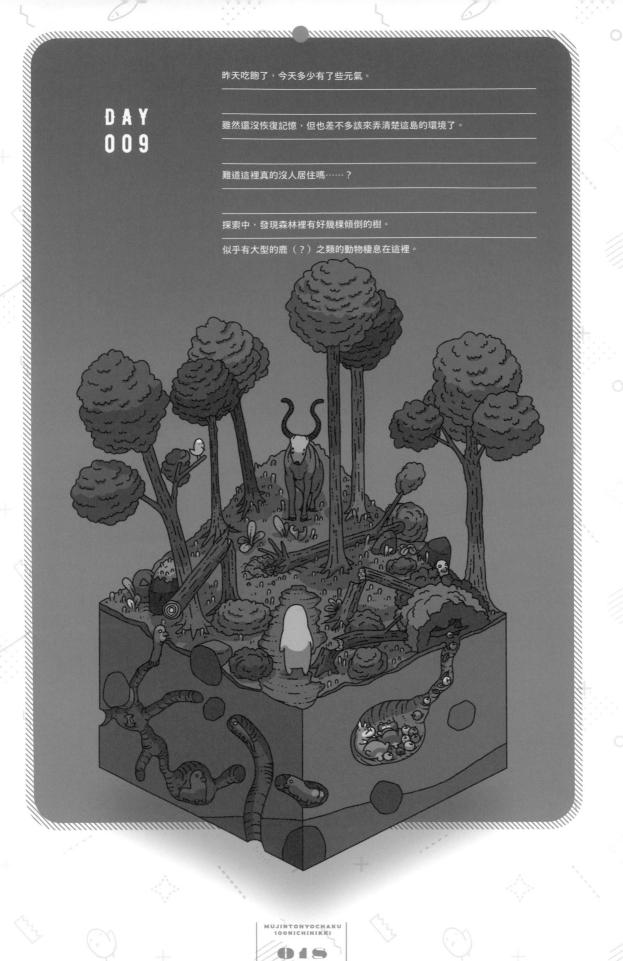

要是有小刀或斧頭會很便利吧。

搞不好能捉到昨天看見的那種鹿？

敲打石頭時才想起，曾聽說過，

響聲尖銳的石頭，敲碎以後能做成小刀。

這是聽誰說的呢……？

DAY 011

用很酸的果實釣到了一隻小龍蝦。

貝類都被我捉光了，今天就吃這個吧。

拿著釣竿，滿腦子都想著關於這個島的事、失憶的事、如何離開這裡……以及對面那座小島的事。

模樣像鹿的生物正在喝水。

似乎沒注意到我的樣子，搞不好能抓得到……

誤判情勢，在山裡繞圈追趕著……。

結果沒抓到，白白浪費力氣。

餓死了……

不吃點東西不行。

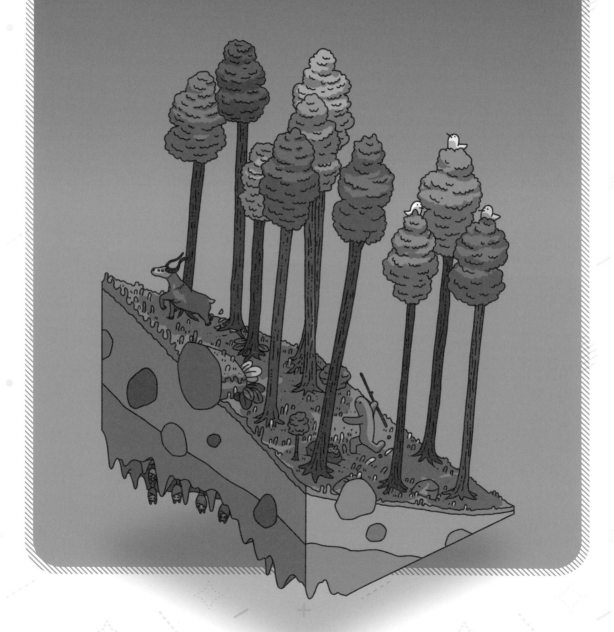

DAY 013

肚子餓……在倒下的樹幹上找到了巨大的蕈菇。

不知道能不能吃。

本來只想吃一點點觀察一下，但實在抵擋不住空腹的痛苦，

結果吃了三個。

超好吃的。

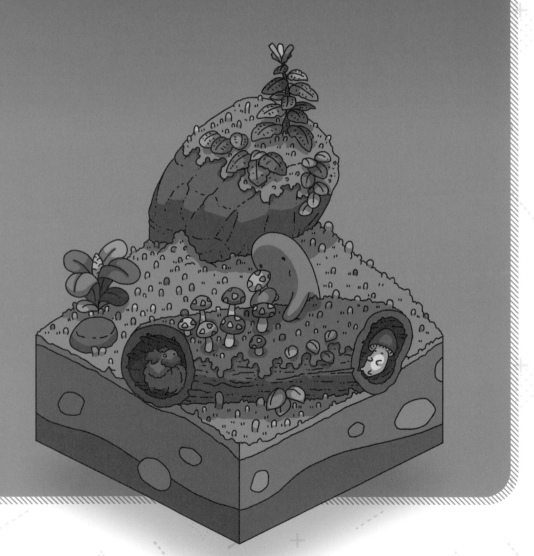

噁……反胃。

昨天的 巨大蕈菇 全部 吐出來了

DAY
014

頭發燙 腦袋 咕嚕 咕嚕 轉個不停

身體 動 不 了 冷 好冷

好像有 一個很大的 生物

用身體 護著我 看著我——

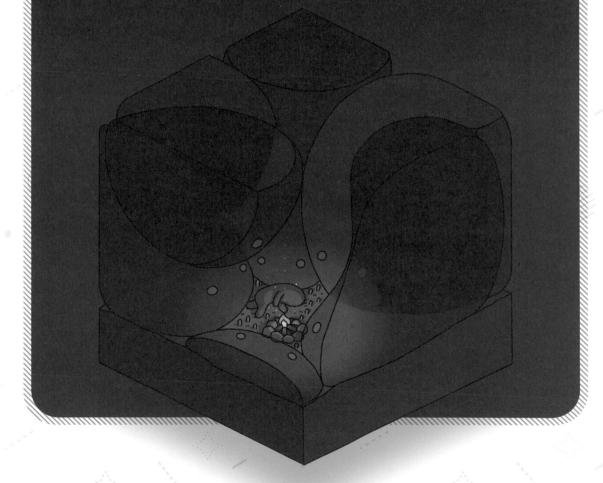

DAY 015

睡在家裡的沙發上。

有些滲水的壁紙。

院子裡的花香。

聽見妹妹在一樓咳嗽的聲音⋯⋯。

好擔心啊⋯⋯「我馬上來！」

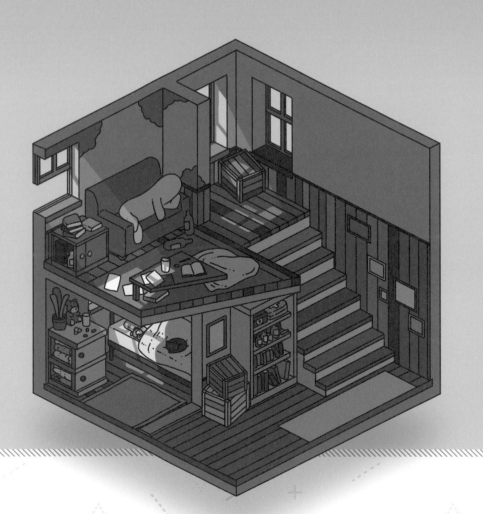

身體狀況似乎恢復了。

得救了。

做夢後想起妹妹的事。

身體不好的妹妹在家等我……真擔心。太擔心了。

不知道她現在怎麼樣了……。

無論如何，得先離開這座島……。

偶而能看見對岸的那個小島，燈火通明。

那邊是有人居住的對吧？

DAY
016

DAY 017

這下麻煩了。

突然下大雨，

海平面一直上漲，連睡的地方都被沖走了。

拜託，別讓事情再糟下去了……

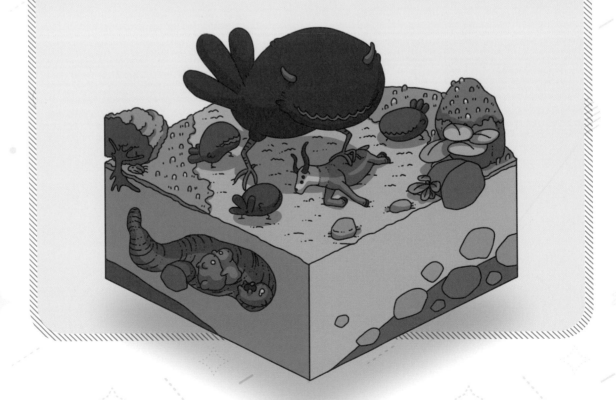

DAY
019

搜集了小床的殘骸，遠離了海邊。

這次決定在樹上搭一個床。

只要能避開水患跟動物就好了……

得先把睡覺的地方搞定才行。

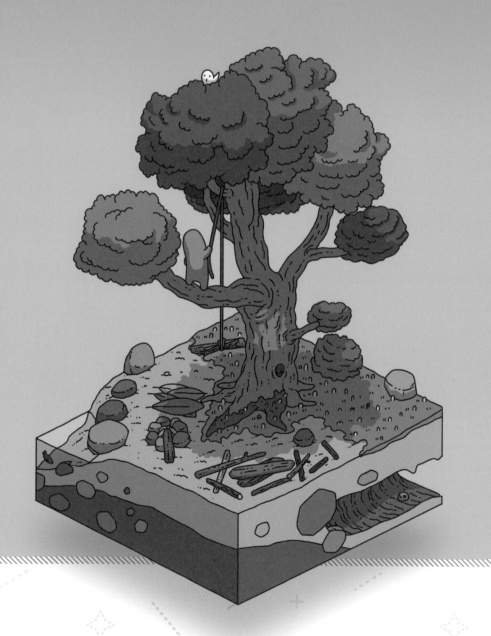

因為製造了石斧，一整天都在砍附近的樹。

就用木材把床改造得更舒適吧。

接著，也得準備離開這個島了。

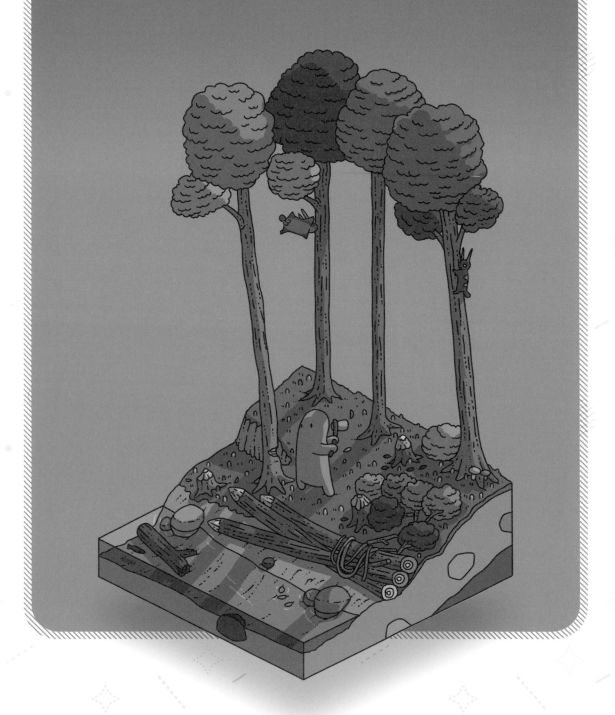

DAY 021

不離開這裡不行⋯⋯。為了再回到妹妹身邊。

趁決心跟體力都還沒見底，趕快做個木筏吧。

前往那個大海對面的小島，島上說不定有我認識的人⋯⋯。

不早點出發不行。

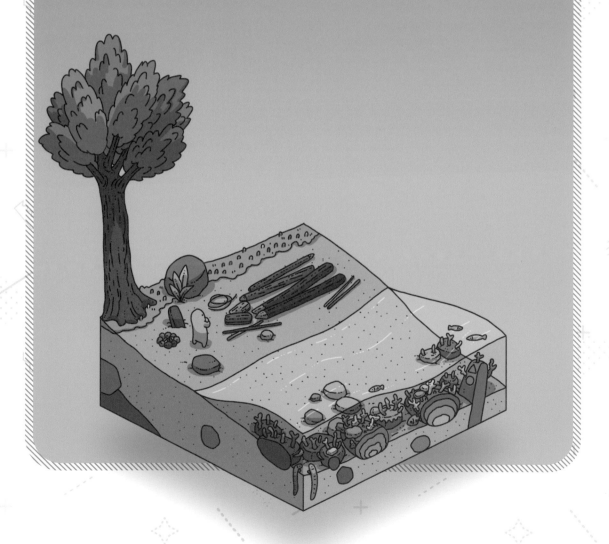

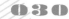

搜集材料的途中，聞到一種甜甜的味道，忍不住去一探究竟。

懸崖下竟然生長著巨大的植物，

不管怎麼看，總有種不妙的感覺⋯⋯

還是不要再靠過去了。

收集了大片的樹葉。

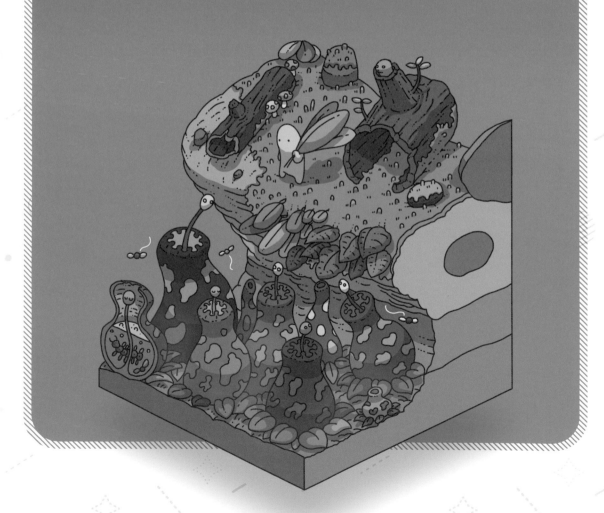

DAY 023

為了脫困，食物也是必要的。

用石頭圍成一個石滬，趕魚進去，抓到了五條魚！

大豐收！

不過這得當作儲糧才行。

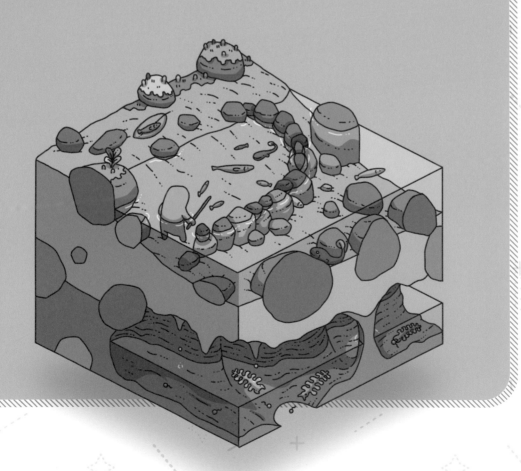

把昨天抓到的魚熏成魚乾。

浸在海裡、然後用煙熏過的話，能保存很久吧。

利用時間來做木筏。

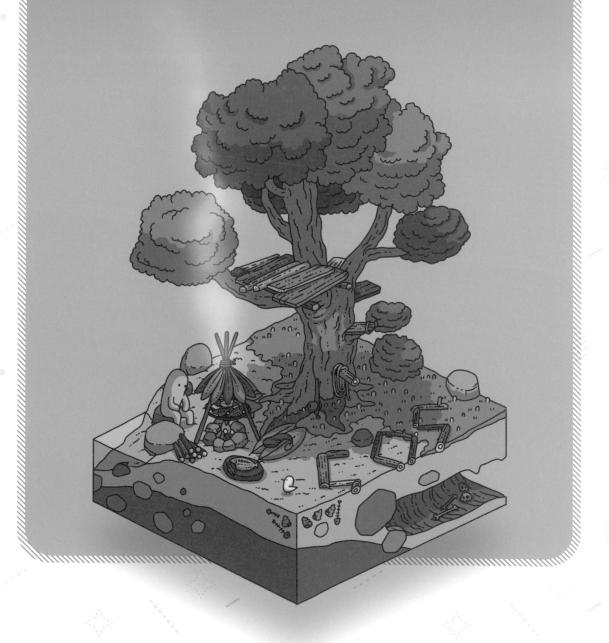

DAY 025

巨樹上結了果實。

這究竟是什麼樹呢？

果實非常香甜美味。

凡是摘得到的，都盡力摘下來。

這麼一來，食物就夠吃了。

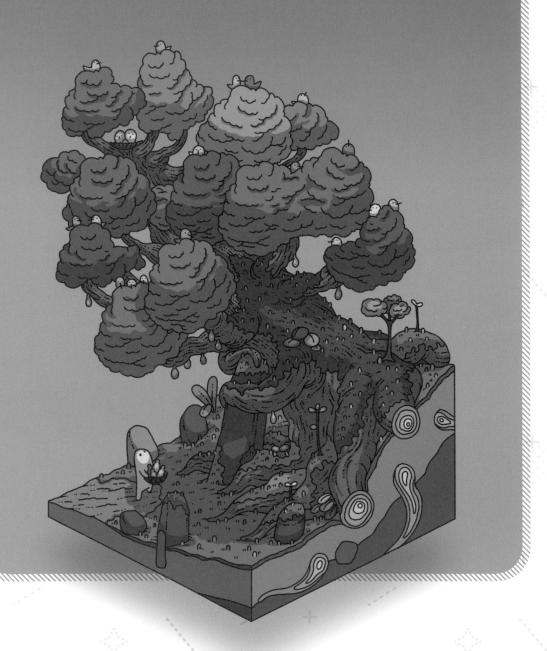

木筏完成了。

行李跟食糧也都存好了。

明天就出發！迫不及待。

DAY 027

今天就要出發了。

如果乘著退潮的海流，應該能順利遠離這座島。

已經受不了被困在島上了。

想早點跟妹妹重聚。

第一個目的地就是對面那個島。

拜託，讓我平安抵達吧……。

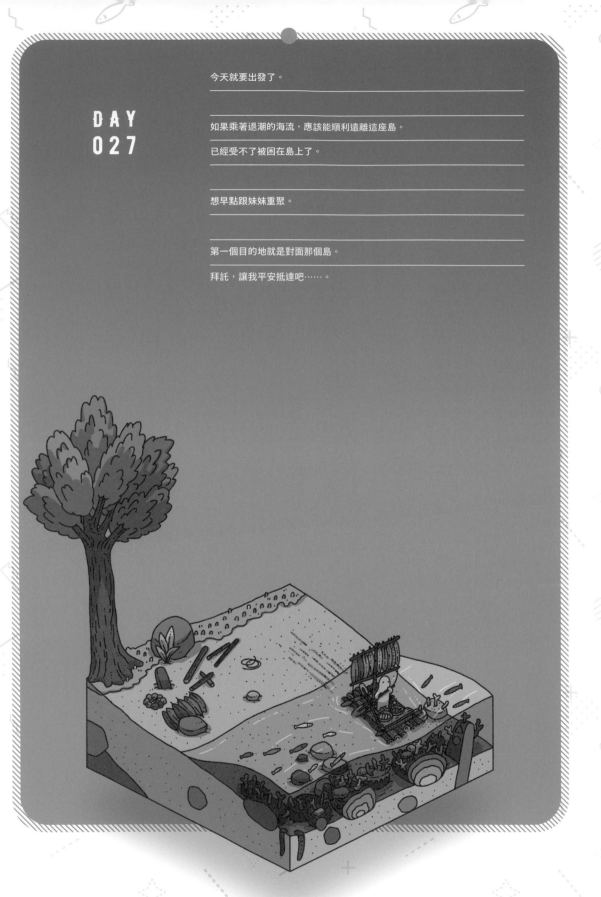

海流很強，沒辦法隨著心意前進。

划了一整天，身後的無人島還在視線可及之處。

竟然離不開這座無人島，靠著木筏是出不去的嗎？

跟對面的島之間，始終留有永遠無法縮短的距離。

難道對面的那個不是島嗎？怎麼辦？要回去嗎……？

從剛剛開始就一直有魚在亂跳──

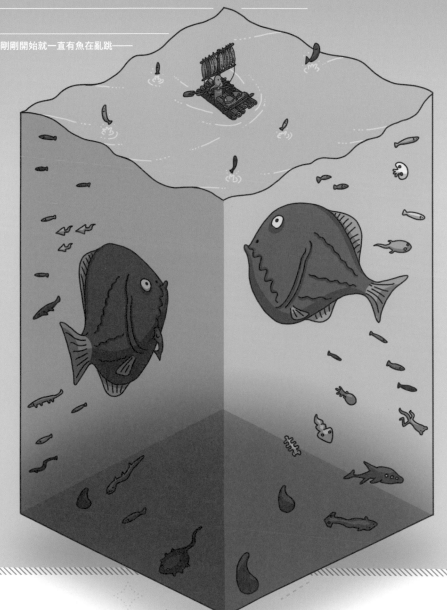

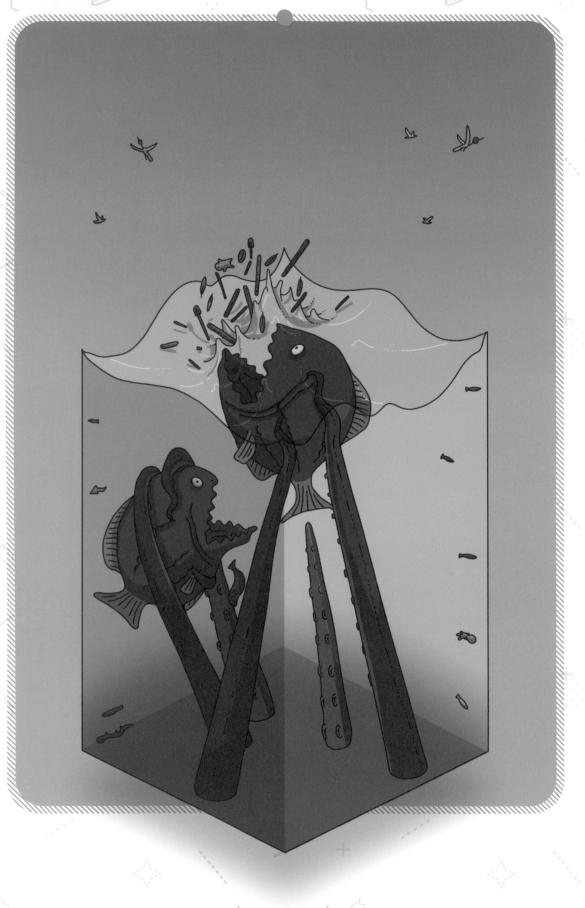

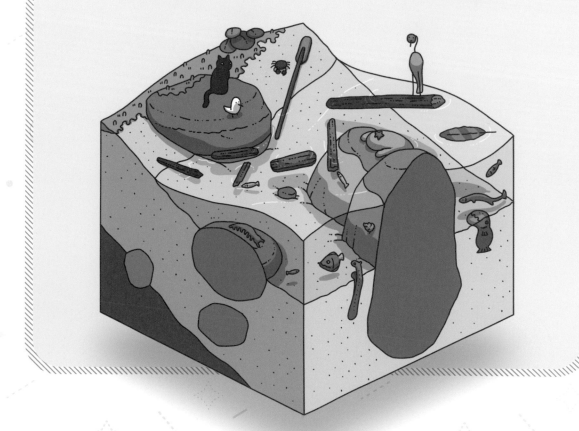

DAY 030

似曾相識的山……。

怎麼又回到同一座島上了……。

飛來橫禍……。

雖然碰到超巨大的魚，但我還是獲救了。

這個島的海域裡是否存在著什麼生物？

還是先回樹上的家吧……。

這裡是哪裡啊……？

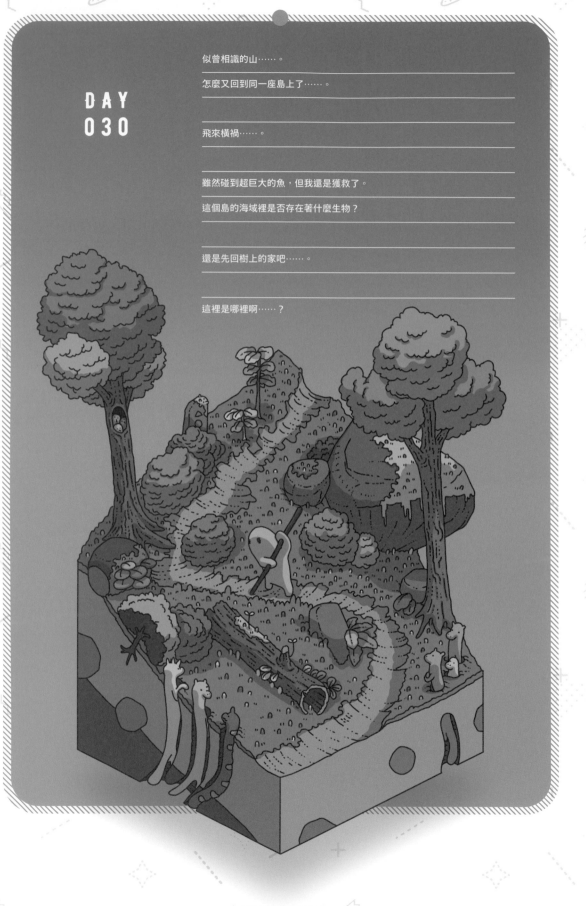

累極了……。家還在很遠的地方。

我到底在這個島上幹什麼啊？

為什麼我會在這裡？

今天就在樹上睡吧……。

地面上有什麼

在流動的聲音……。

DAY
032

終於回到樹上的家了。

太累了。

現在就只想睡一覺。

總有辦法能離開這個島吧？

DAY 034

醒來才發現住處被弄得亂七八糟。

是鹿？

有種說不上來的壞預感。

今天就整晚升著火吧。

似乎聽到有人在呼喚的聲音，前去查看。

什麼人也沒有。

這該不會是那個吧……

是幻聽嗎？

但最近常常聽到周圍有奇怪的聲音。

DAY
035

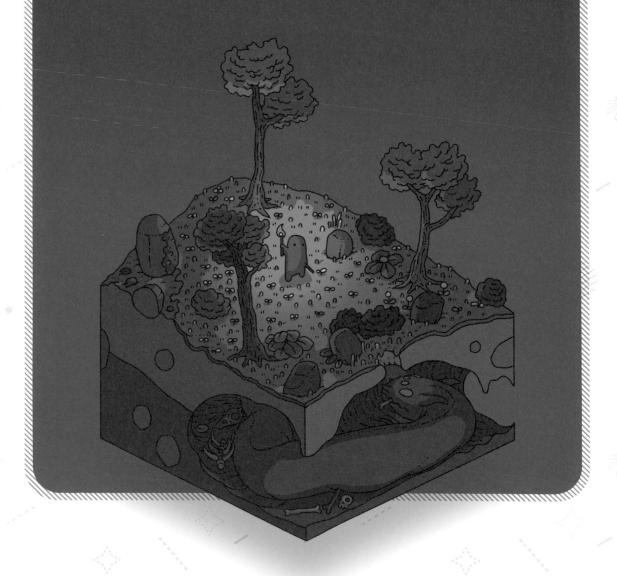

DAY 036

探索了將這座島分成兩半的深谷。

從能夠繼續往下走的地方設法走到谷底。

那邊一直有水滲出來，

山崖看起來很脆弱，很難爬上去的樣子。

峽谷的另一側一定有什麼東西吧……？

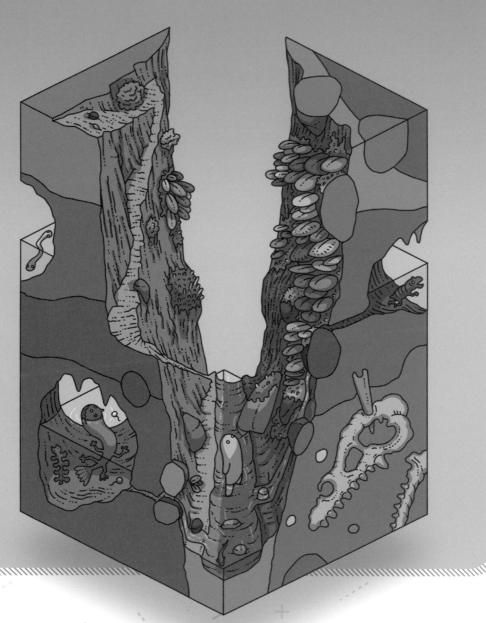

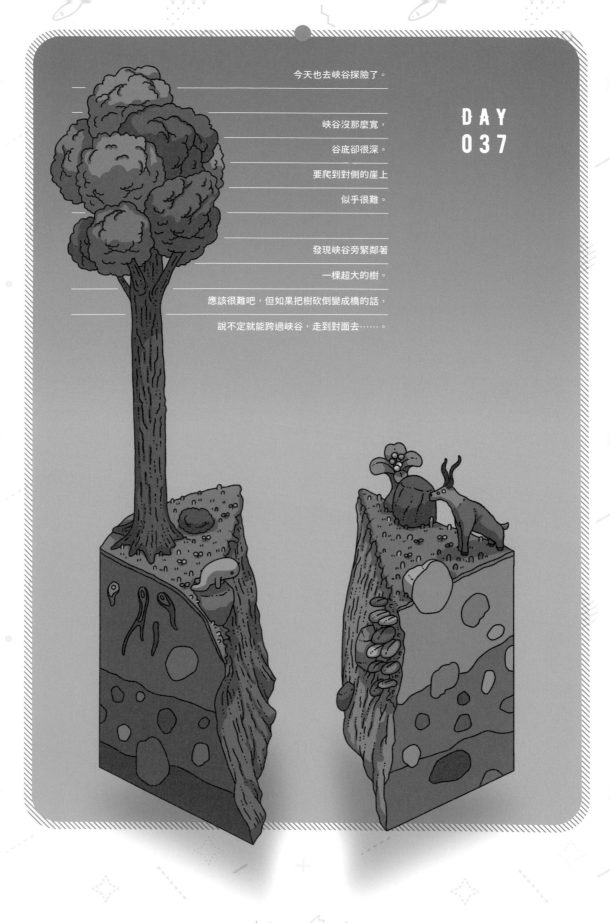

今天也去峽谷探險了。

峽谷沒那麼寬，

谷底卻很深。

要爬到對側的崖上

似乎很難。

發現峽谷旁緊鄰著

一棵超大的樹。

應該很難吧，但如果把樹砍倒變成橋的話，

說不定就能跨過峽谷，走到對面去……。

DAY 037

DAY
038

在河裡找到黏土層。

用這個做成的容器，想必不會漏水吧？

收集了拿得動的量回去。

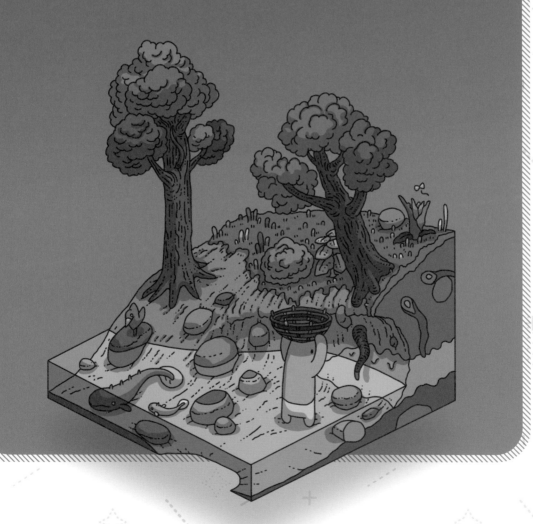

把樹屋稍做整修。

試著用黏土做容器⋯⋯超難的⋯⋯。

花時間忙這些對嗎？

但是海很大

又有那種大魚躲在海裡。

動手做事的時候，心裡比較輕鬆。

最近沒聽到奇怪的聲音了。

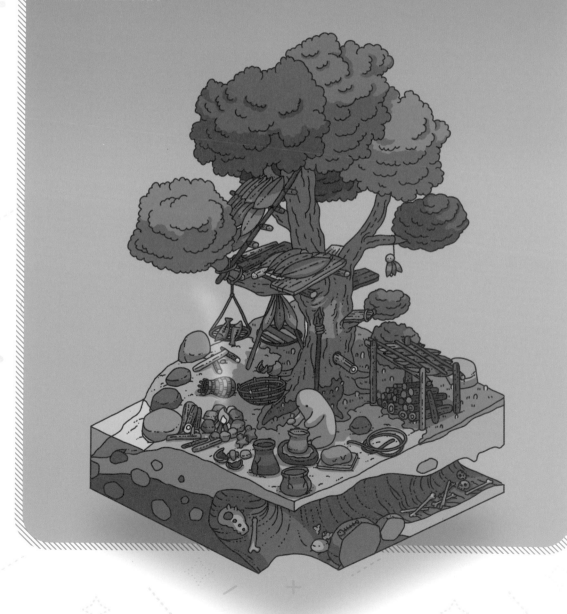

DAY 040

夜裡，偶爾會有蟲聲消失，悄然無聲的夜晚。

這種夜裡特別感到寂寞。

寂寞……

孤獨……

我為何困在這種地方……？

出現了一隻不怕人的猴子。

可能是想要我剛摘下的果實吧。

看牠在附近徘徊著，我給了牠一個。

小心翼翼地接過了果實，然後就不知躲到哪去了。

好可愛。

DAY
041

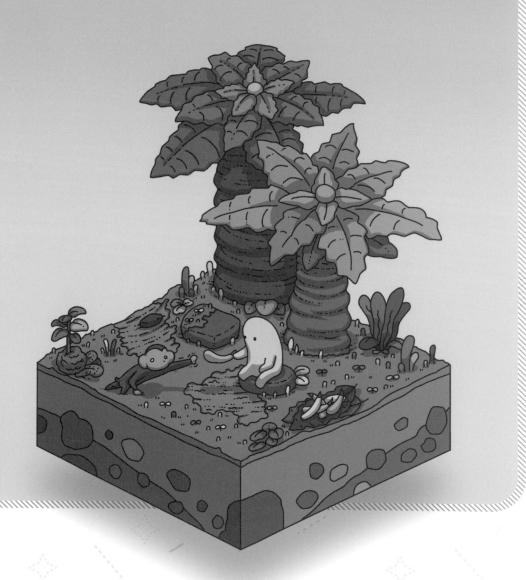

DAY 042

今天去看之前設下的魚簍，

什麼也沒抓到。

昨天只吃了一個果子……。

最近都抓不到魚。

撿柴火撿到天都黑了。

再不趕快回家的話……。

從昨天起就有被一股視線盯著的感覺。

這是怎麼回事啊？

DAY 044

沙灘上有艘小船的遺骸被打上岸。

破破爛爛的，之前是載著什麼樣的人呢？

小船的乘客也在島上嗎？

或是已經被大海吞沒了？

這片海實在太危險了。

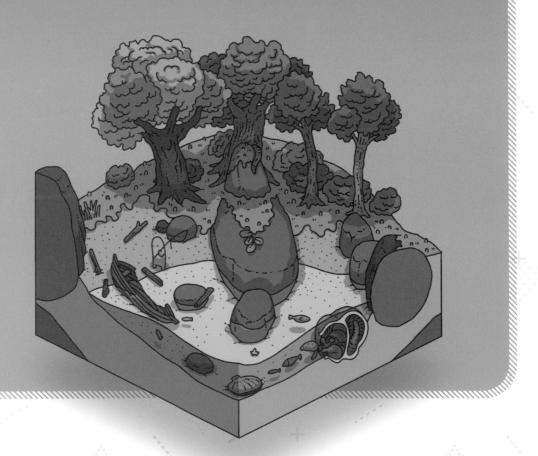

在山丘上發現了像是墓碑（？）似的東西。

這究竟是什麼呢……又代表著什麼意思……？

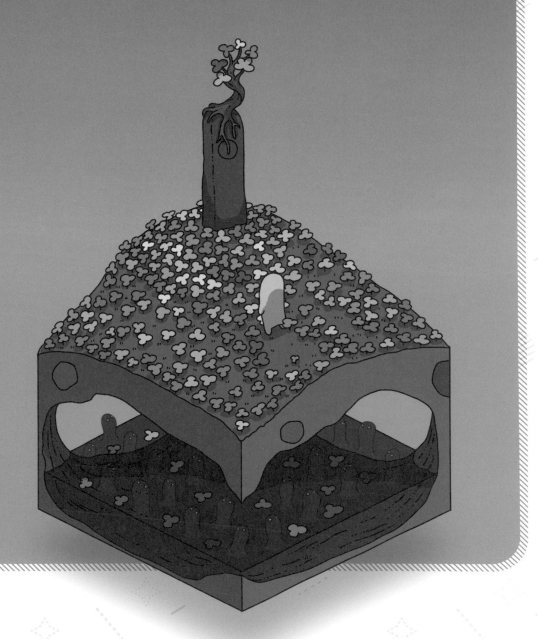

這座島上雖然找不到人，偶爾卻能找到文明留下的痕跡。

只不過，這些痕跡都被植物掩蓋住了。

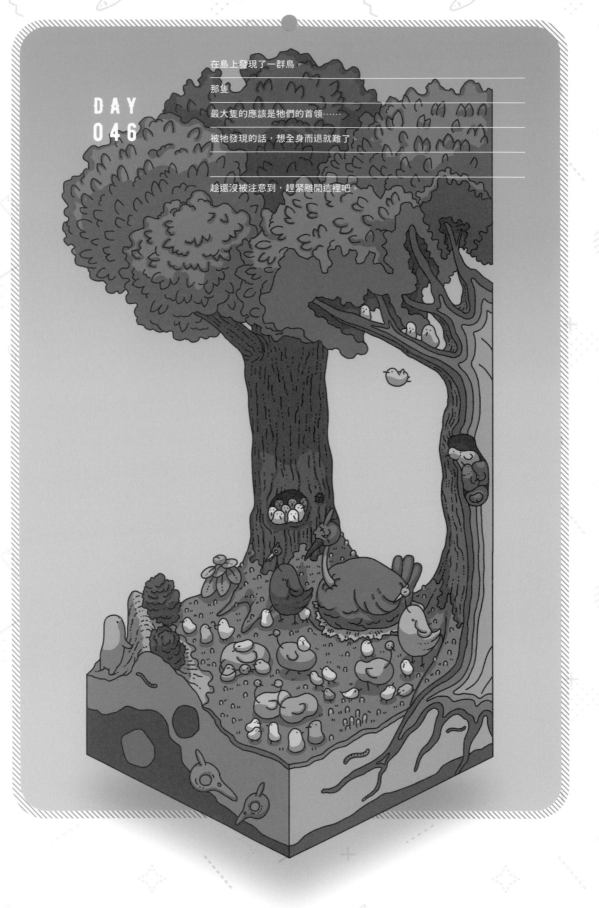

DAY
046

在島上發現了一群鳥。

那隻

最大隻的應該是牠們的首領……

被牠發現的話，想全身而退就難了。

趁還沒被注意到，趕緊離開這裡吧。

有隻好大的、超巨大的黑色生物，

牠一舉擊斃了鹿，銜在嘴裡悠然飛走，不知去向了。

這，究竟是⋯⋯？

原來這個島上有那樣的生物存在啊？

算是島上的 Boss 吧？

不簡單啊⋯⋯這島。

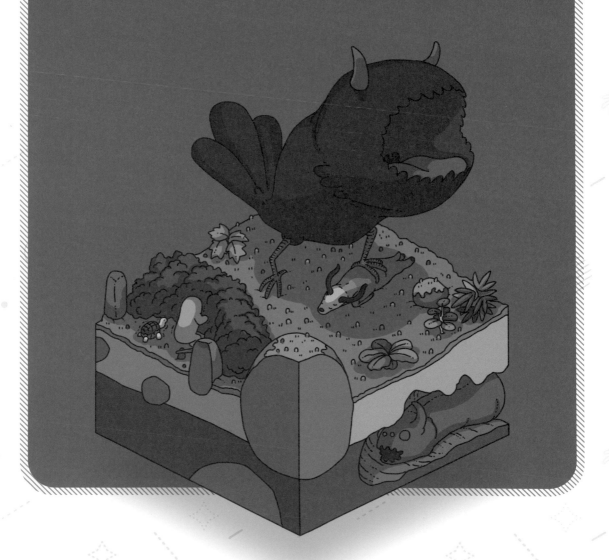

DAY 048

砍了峽谷邊的大樹，做成了橋。

能靠它走到島的另一邊了。

雖然昨天的黑色 Boss 令人畏懼，但光是害怕就什麼都做不成了。

要是能發現什麼好東西就好了⋯⋯。

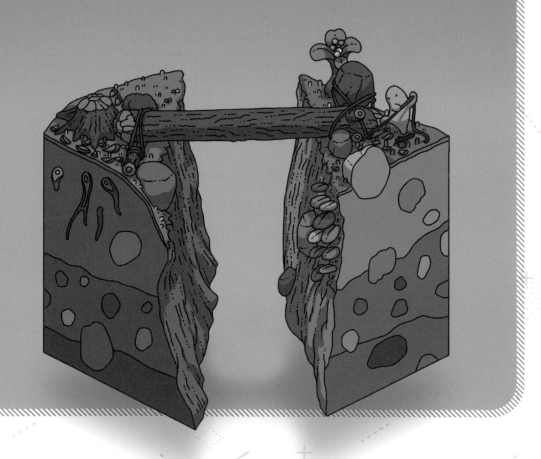

今天跨過峽谷去對面。

馬上找到一群鹿！然而被牠們發現後，都逃開了。

這裡有成群的鹿啊⋯⋯

亂七八糟地衝上去追趕，努力想抓住一隻，

卻抓不到。

要是做出弓箭的話，說不定會成功。

趕緊來製造弓箭吧！

DAY
049

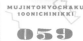

DAY 050

弓箭很快就做出來了。

只是拿手邊的材料湊合而已，射程卻很不錯。

只是每支箭射出的方向完全不一致⋯⋯。

有各種需要修改的地方。

還不確定能不能靠這個成功捕獲獵物，

但今天一整天都在練習射箭。

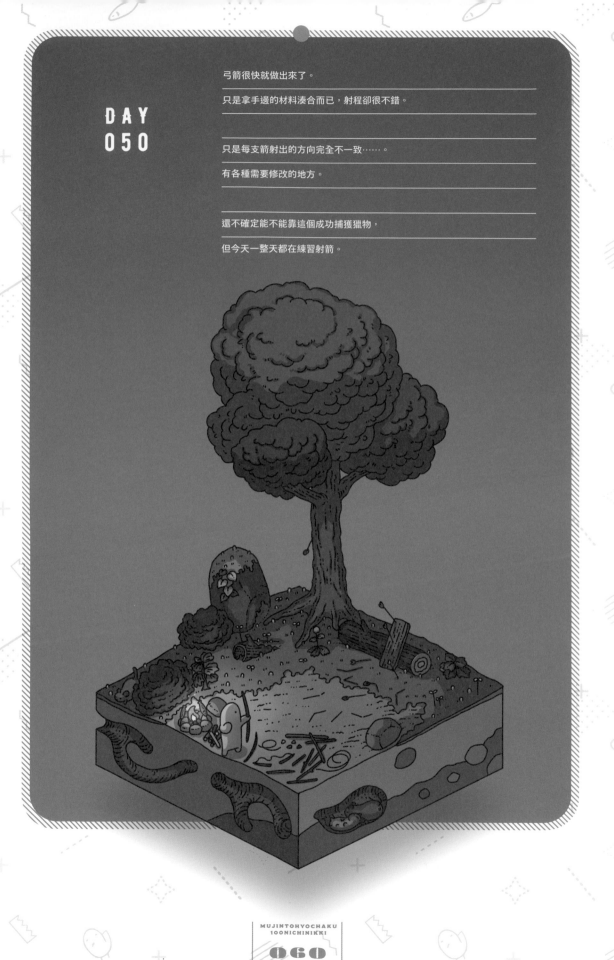

在峽谷對面發現了洞窟。

洞窟在地底深處繼續開展著，一片漆黑，所以就退回來了。

洞窟深處有水聲，也許地下有水。

但總覺得危險。

還是保持距離

比較好……。

在這種時候更要看重

自己的直覺。

DAY 052

與其說是洞窟不如說是巢穴。

佈滿了骨骸相當可怕。

趕緊離開了。

巢中有個新月狀的石頭。

把它撿回來了。

正在摘果子的時候，

之前見過的黑色 Boss 飛來溪邊飲水。

還以為只有 Boss 單獨前來，沒想還有另外三隻像是 Boss 的小孩。

原來 Boss 是雌鳥？

三隻幼崽正在玩鬧很可愛，

但被 Boss 發現的話，我鐵定會被宰掉吧？

連氣也不敢出，遠遠看著。

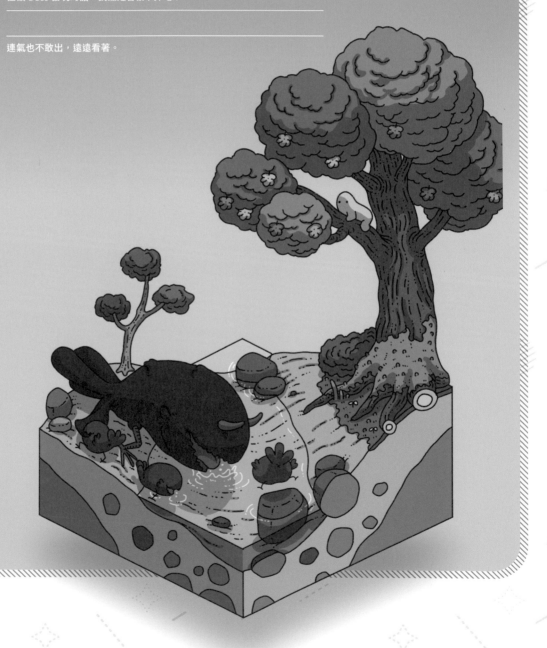

DAY 054

又找到鹿群了。

似乎沒發現我的樣子。

剛好身上帶著弓箭。

這次要慎重地靠近。

勝負就要揭曉了⋯⋯。

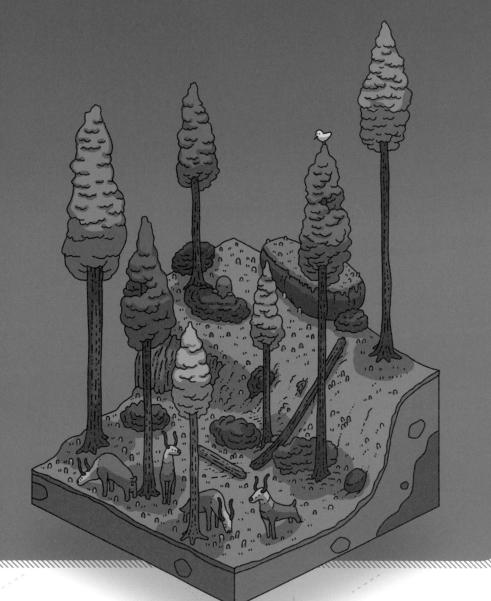

花了一整天慎重地追獵

把鹿

放倒了。

DAY
055

DAY 056

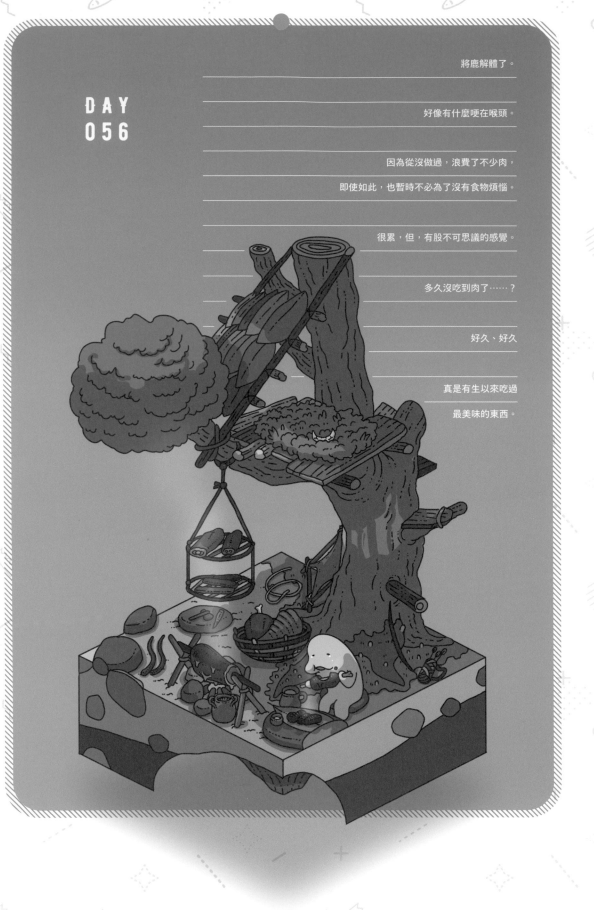

將鹿解體了。

好像有什麼哽在喉頭。

因為從沒做過，浪費了不少肉，

即使如此，也暫時不必為了沒有食物煩惱。

很累，但，有股不可思議的感覺。

多久沒吃到肉了……？

好久、好久

真是有生以來吃過

最美味的東西。

晚上，好像在山脊上看到人影。

終於找到人了！等等……

悄悄地靠近看個清楚，原來是發著螢光的昆蟲？之類的生物。

一眼也沒朝我這邊看，卻朝月亮張開了手臂。

那是在搞什麼呀？

還是不要搭理牠們比較好……。

今夜有美麗的滿月。

DAY
058

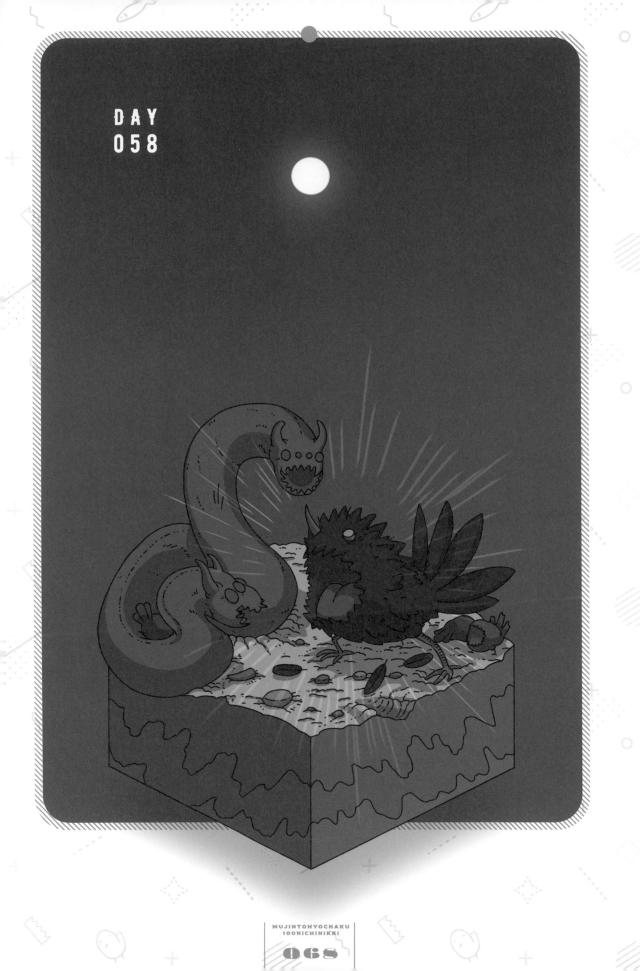

──今天不時聽見一種淒厲的悲鳴聲，響徹全島──

DAY
059

DAY 060

晚上，原本在崖下的濕沼地的鹿，

突然被大蛇一瞬間拖入泥塘……。

我慌忙逃走，

卻總覺得自己 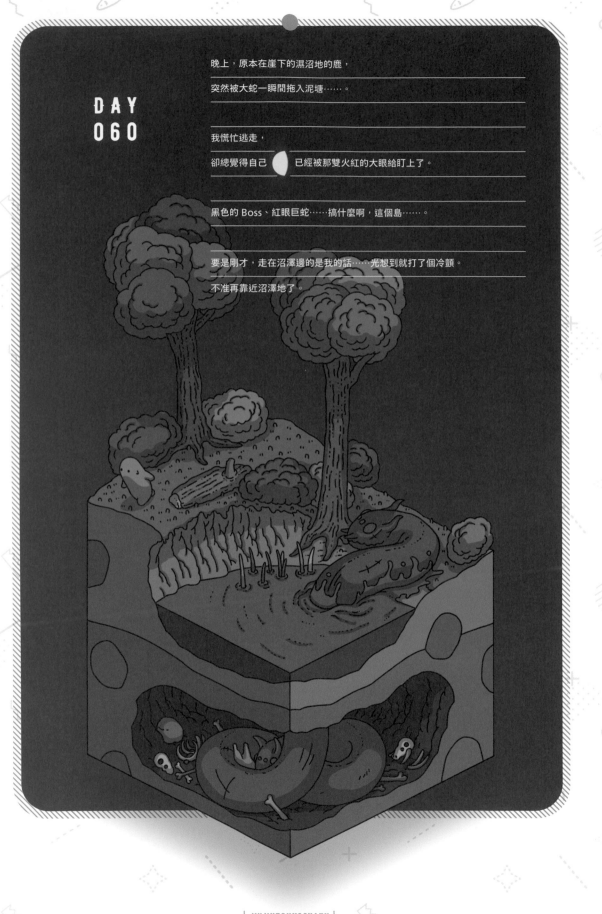 已經被那雙火紅的大眼給盯上了。

黑色的 Boss、紅眼巨蛇……搞什麼啊，這個島……。

要是剛才，走在沼澤邊的是我的話……光想到就打了個冷顫。

不准再靠近沼澤地了。

在森林中砍樹時，發現一個小丘。

地面剜開了好幾個大洞。

有血痕和巨型的黑色羽毛……這是 Boss 的吧？

這些大洞讓我想起昨天的紅眼大蛇……。

Boss 跟紅眼在這裡交手過吧……？

還留有少許野獸的臭味。

總之趕緊離開吧。

太可怕了……只想早點從這個島脫困……。

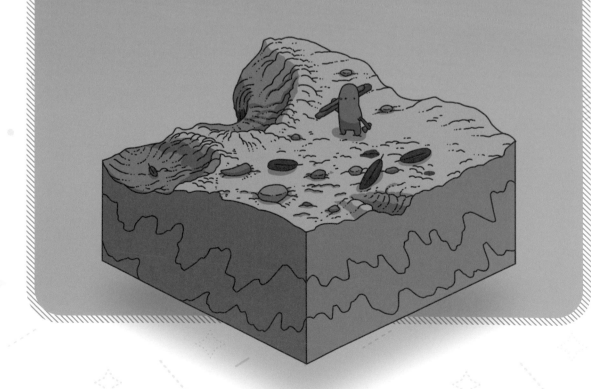

DAY 062

紅眼的大蛇、黑鳥 Boss……

還存在什麼其他東西嗎……？

已經受夠這裡了！

不能在這種地方繼續待下去。

不趕快把那個修好的話……。

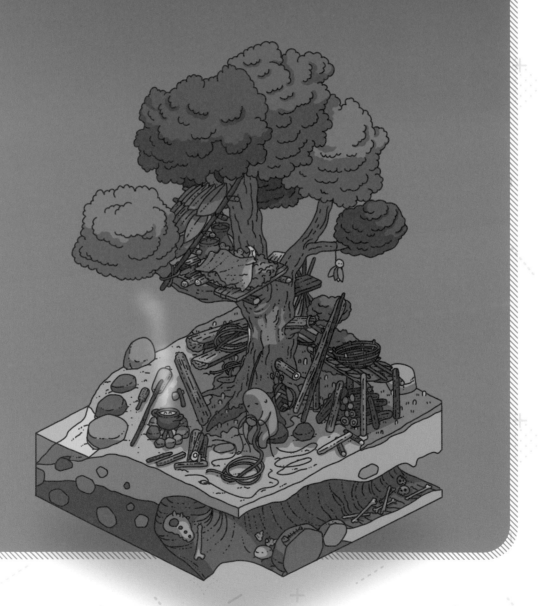

這也是某種生物的巢。

再靠近就不妙了，還是不進去了吧。

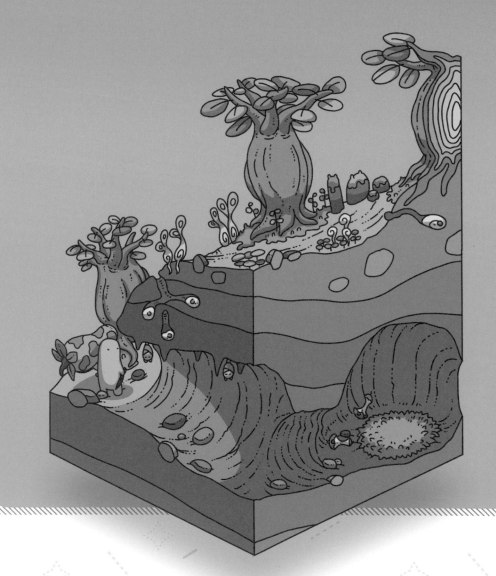

收集素材的途中，發現了某種建築物的遺跡。

雖然是很氣派的建築物，

卻完全被水跟植物埋沒著。

原本是有什麼功用的吧。

在這個島上，人看似是最弱小的存在，

然而確實也擁有過高度的文明……。

但到底是為什麼……？

唉，大致上能想像得到。

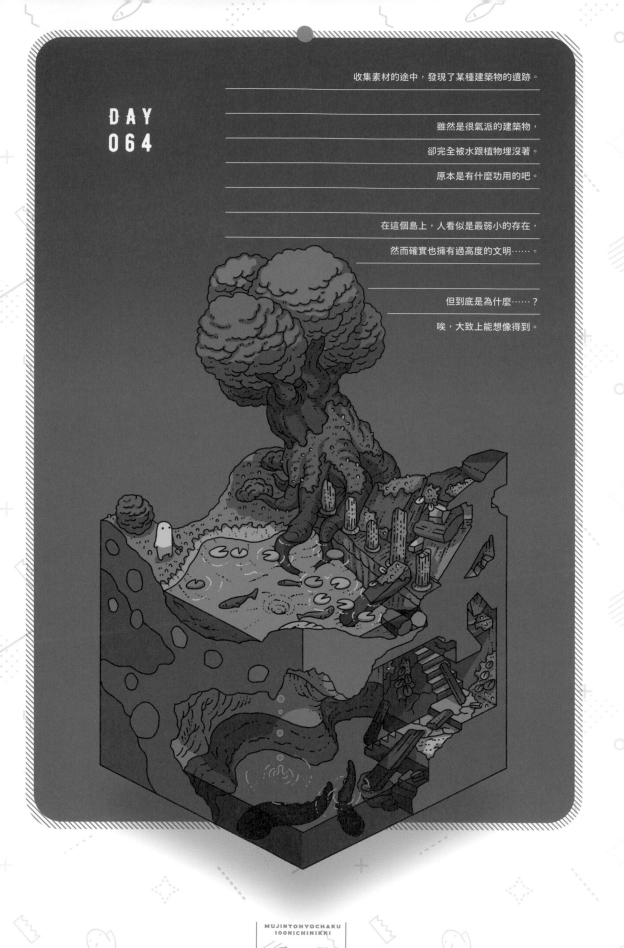

發現了一個洞穴。

裡頭很寬敞，離河邊也很近，也許能當成新基地……。

先記起來……不，也許沒有那個必要。

仔細一看，找到鑿成置物架等等的人工痕跡。

想必有人使用過這裡吧……。

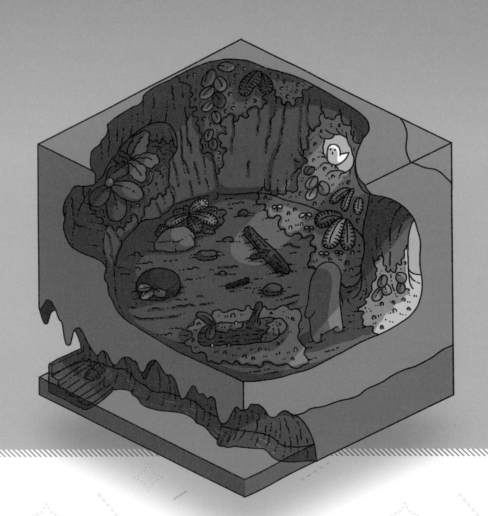

DAY 066

碰到 Boss 的幼崽。

我記得原本有三隻的。

牠們也發現了我，就很慌張地跑掉了。

我也非得在 Boss 出現之前逃走不可。

雖然那位黑色的 Boss 很嚇人，

但不管怎麼說，幼崽很可愛……。

不久後，牠們也會成熟長大，變成 Boss 那樣狂暴的野獸吧。

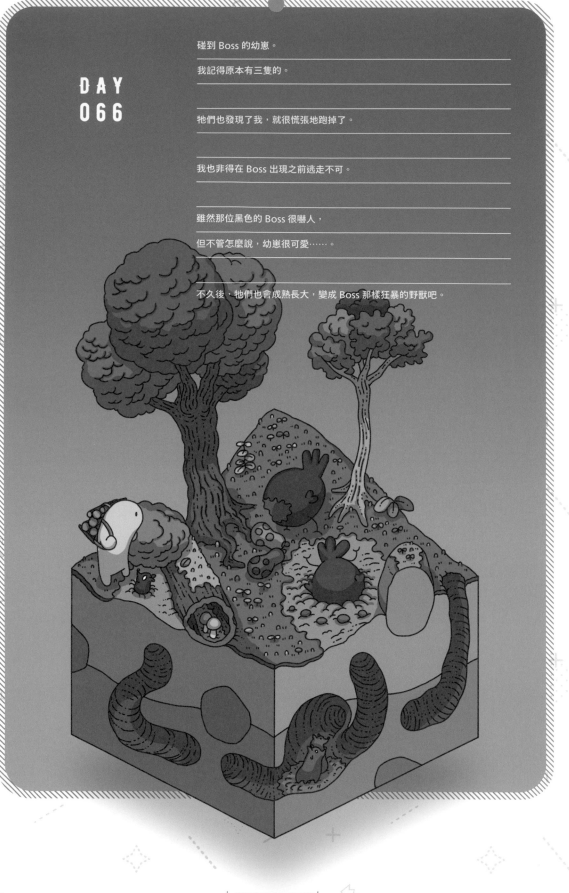

懸崖下出現了像野豬般的生物。

那傢伙一看就知道很危險。

唉！島上到處是這種凶惡的生物啊。

很想趕快逃出去。

似乎還沒發現我的樣子。

在牠發現之前得趕快離開……。

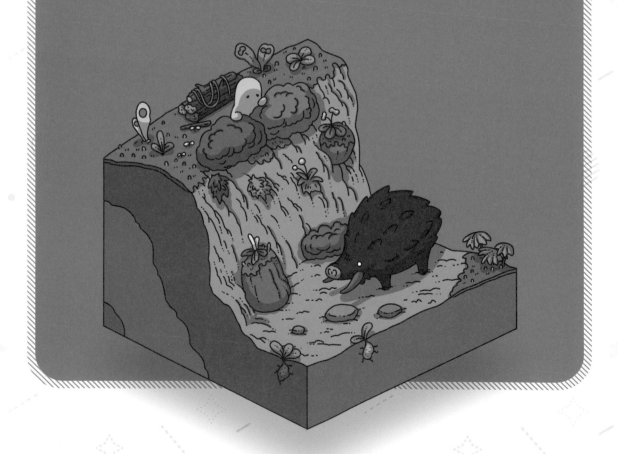

DAY 068

那是昨天那隻野豬嗎？

好像一直跟在我後面……。

雖然不害怕，

但總覺得跟得越來越近了。

手上也沒有吃的東西……。

不做些什麼避開牠的話……

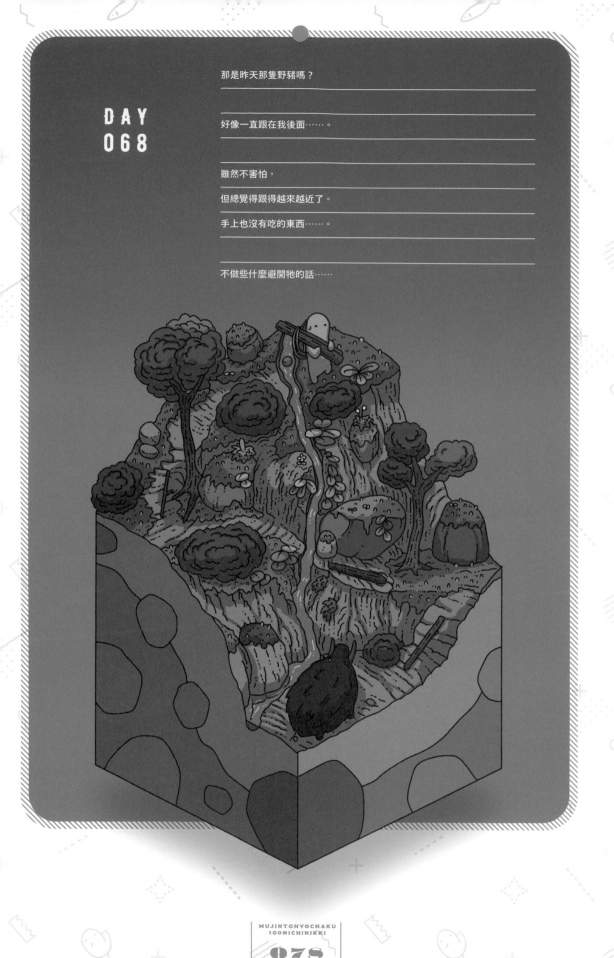

DAY
069

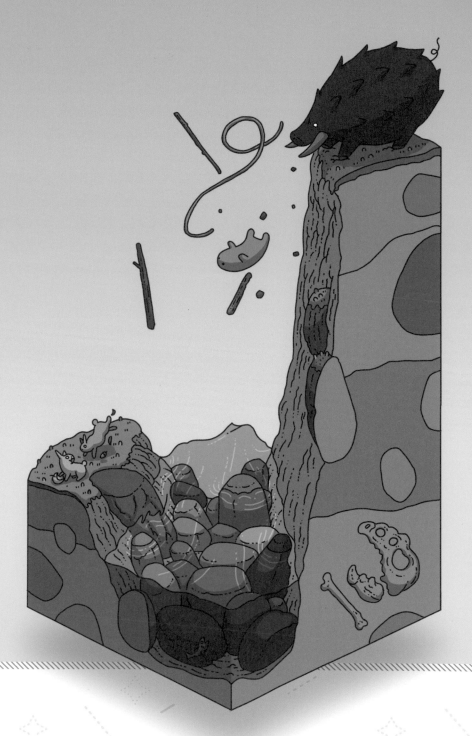

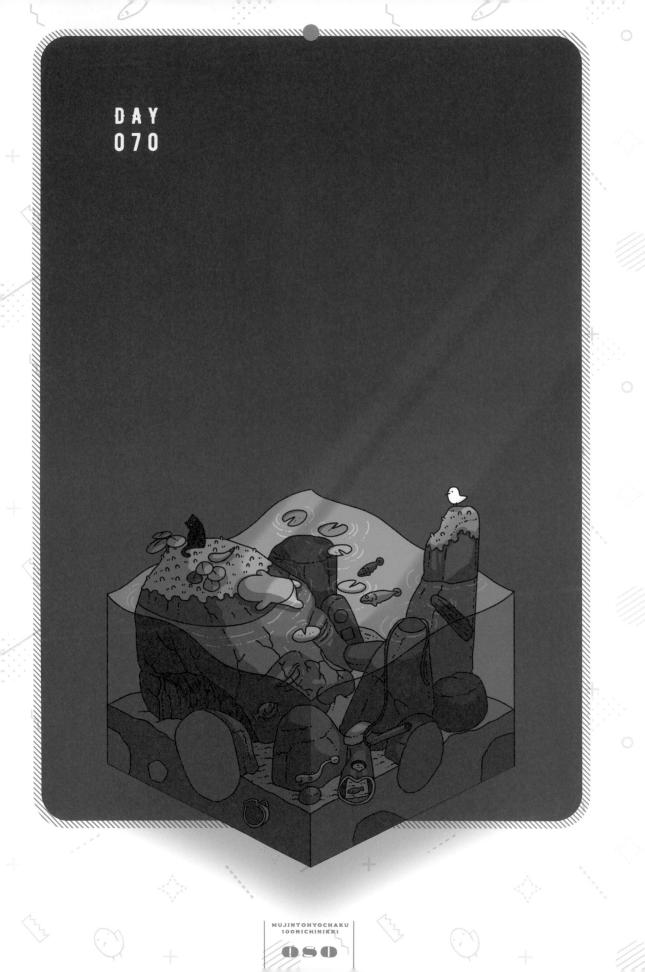

DAY
070

被野豬推下懸崖，掉進河裡。

最後甦醒時，是趴在一塊沒見過的大石頭上。

這裡是峽谷的深處嗎？

我好像被河水帶到很深、很深的地底下了。

這裡有人造的……平台？祭壇？類似的東西。

這是用來做什麼的呢？

總有種不好的感覺。

還是先爬上去找出口吧。

DAY 072

終於走到外頭了。

原來，這是個超大型的遺址。

沒想到這座島內藏著這樣的地方。

但是，這裡也被水跟草木吞沒了。

已經沒有人煙的樣子。雖然還是很厲害……。

明明有過能建造出這種東西的文明，

為什麼現在一個人也沒有呢……？

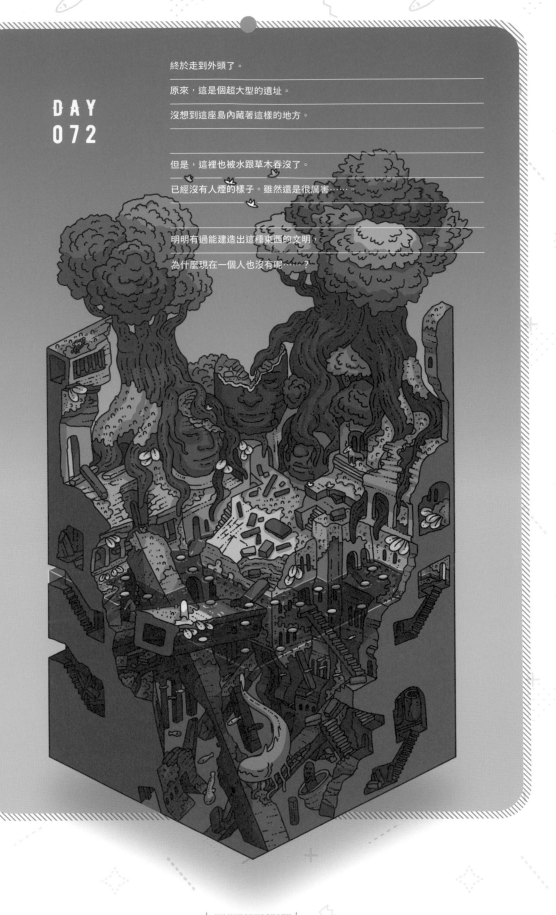

找尋出口的途中，發現一面坍塌的大壁畫。

恐怕，這個島的底部棲息著比紅眼、比 Boss 更大

更強的怪物……的樣子。

看來不管是島上還是海裡，到處都有隨時會冒出來的觸手。

地下的祭壇看來，就是把食物？之類的東西

獻給怪物的祭品台。

海……。觸手……。

DAY 073

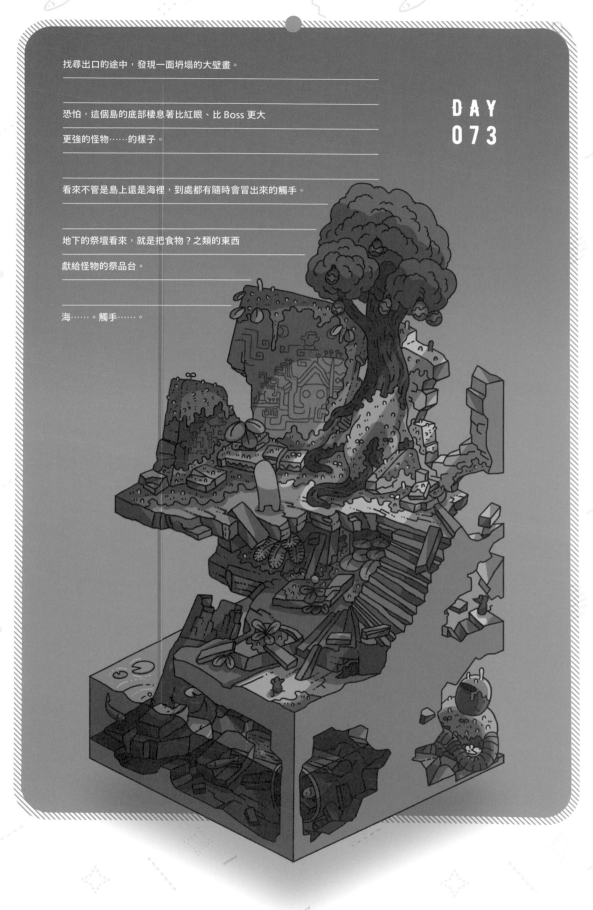

DAY 074

也見到其他的壁畫。

大蛇將人吞噬的畫面……應該是紅眼吧？

居民們為了逃離大蛇出海了，

更大的怪物卻讓居民逃不出去的樣子……。

我能從這個島上逃出去嗎？

連居民們都沒辦法脫困的島……？

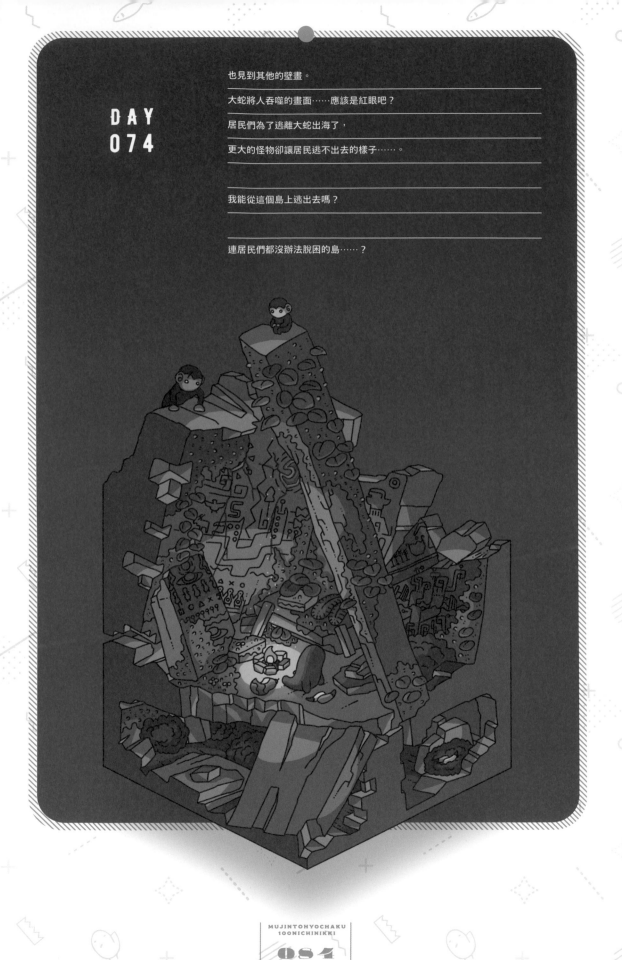

終於從遺跡裡走出來了。

雲朵高掛，

這裡果然是島的最深處。

⋯⋯回家吧！回我住的那個地方。

看了壁畫以後，島民們的結局一直在腦袋裡盤旋。

即使會被紅眼吃掉，

有船也沒法離開小島⋯⋯。

眼前一片漆黑。

DAY
075

MUJINTOHYOUHYUU
100NICHINIKKI

085

DAY
076

歸途上，試著走了連續往下的階梯。

階梯似乎是一路通往石壁的。

這是用來做什麼的呢？

底下還積著油。

幸好我沒拿著火把。

油的用途似乎還不少。下次再試著來取。

現在只想早點回去。

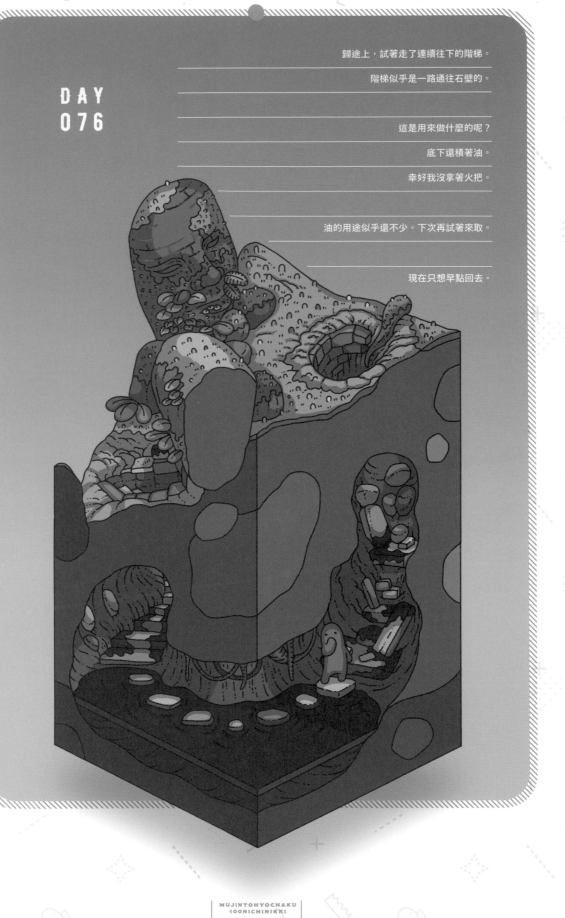

雖然回來了，

但……

這是開什麼玩笑……。

DAY 077

樹屋從根部折斷了。

地上有很大的洞……。這也是紅眼幹的？

這裡的島民就是這樣被掠殺掉的吧？

留在島上的我不知何時也會被宰……。

但是即使搭著船也沒辦法脫離這座島。

究竟該怎麼辦才好……。

DAY 078

總之，在那裡待下去也只是束手無策。

收拾了必要的東西，搬到之前發現的那個洞穴吧。

真沒想到那個洞穴這麼快就派上了用場……。

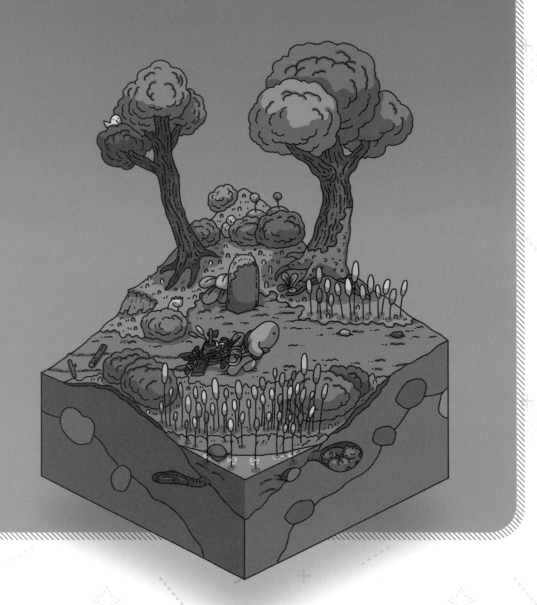

這裡是漂流島上以後的第三個家了。

為了住得更舒適，來做點什麼吧。

做什麼都好。

只要讓手動起來，不管是那些壁畫的事、還是島的事，

出航渡海的事，不管 Boss 還是紅眼……

還有妹妹的事，都不要再想了……。

好想停止思考。

然而卻不能什麼都不做。

DAY
079

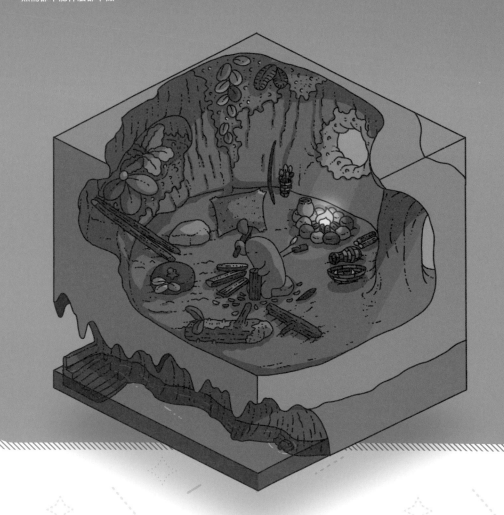

DAY 080

手有點痛。

昨天起連覺都沒怎麼睡，

一直不間斷地工作，手上佈滿了水泡⋯⋯。

認真完成了不少東西，這裡住起來應該會很舒服。

這樣也好，

無論如何都會死在這個島上的話，現在就認真地生活吧。

就只有這麼辦了。

這幾天碰到太多事了，什麼都沒吃。

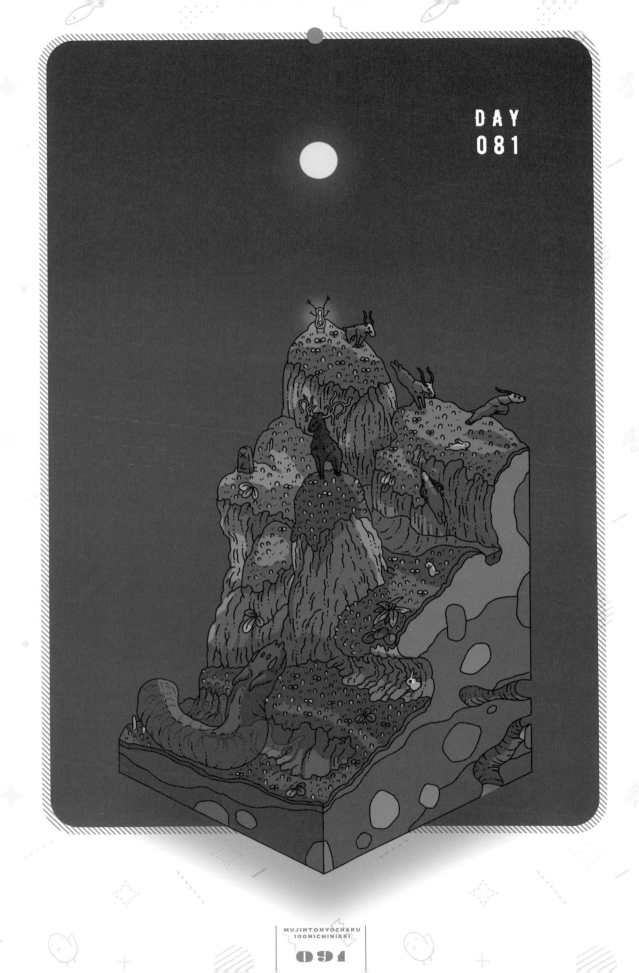

射死了一隻大野豬。

當時牠正在攻擊 Boss 的幼崽，所以沒注意到我。

我本想乾脆連 Boss 的幼崽都殺了，但看到牠們兄妹都受了傷還互相保護的
模樣……。

我、下不了手。

稍微替牠們包紮了一下，我就走了。

獲得了野豬肉。

自己也從激動忘我的狀態恢復過來，

稍微冷靜點吧。

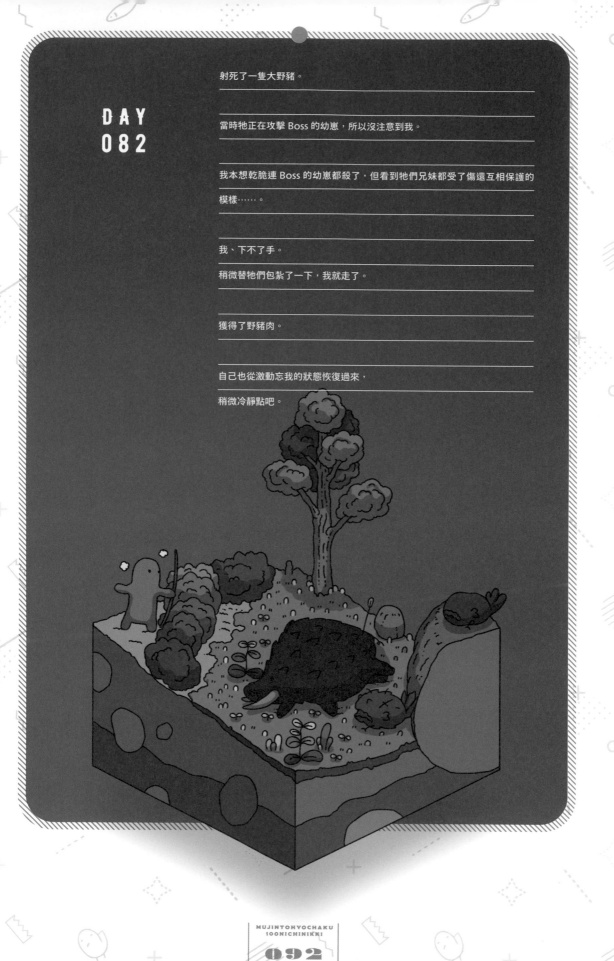

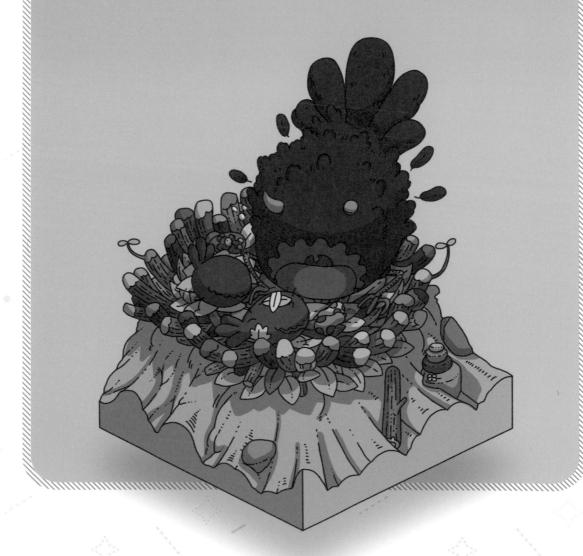

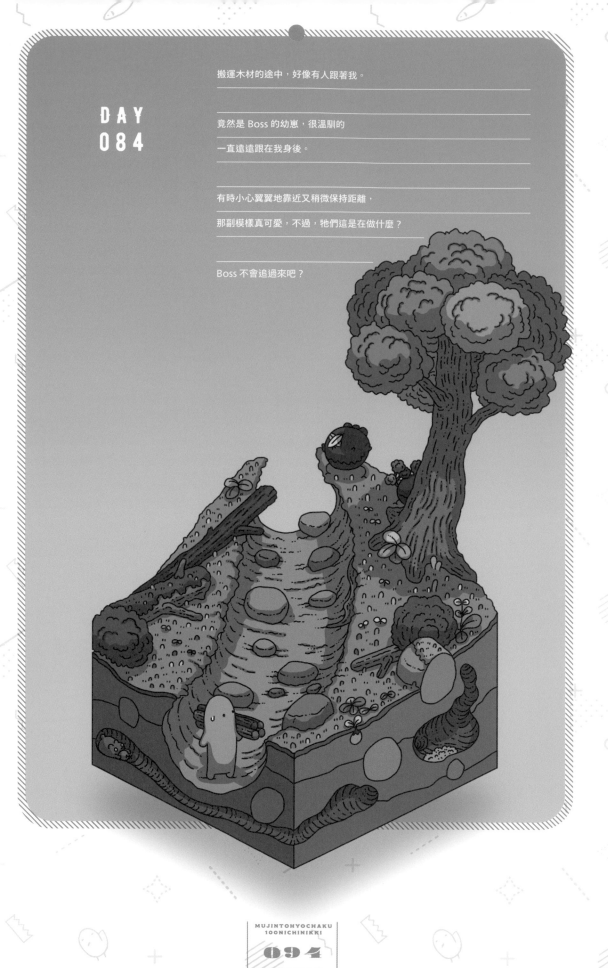

DAY
084

搬運木材的途中，好像有人跟著我。

竟然是 Boss 的幼崽，很溫馴的

一直遠遠跟在我身後。

有時小心翼翼地靠近又稍微保持距離，

那副模樣真可愛，不過，牠們這是在做什麼？

Boss 不會追過來吧？

被 Boss 追上了。

瞬間飛到我面前，還以為死定了。

好像是幼崽們護著我的樣子。

好像是在說我曾經救過牠們。

當時的我其實差點就把孩子們……

不管怎樣，得救了。

DAY
085

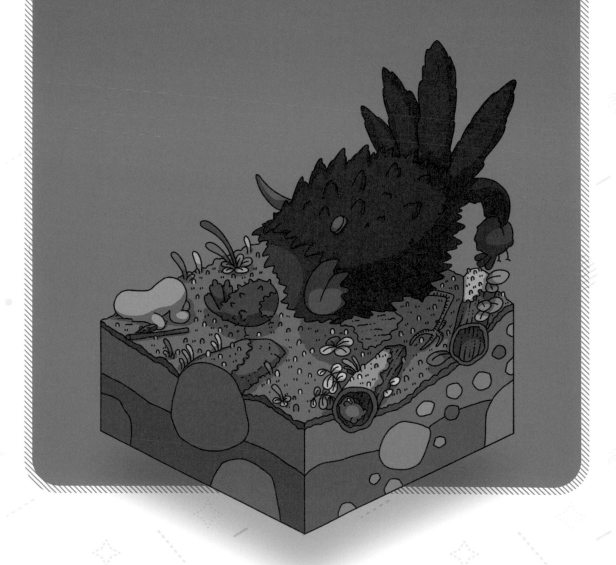

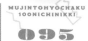

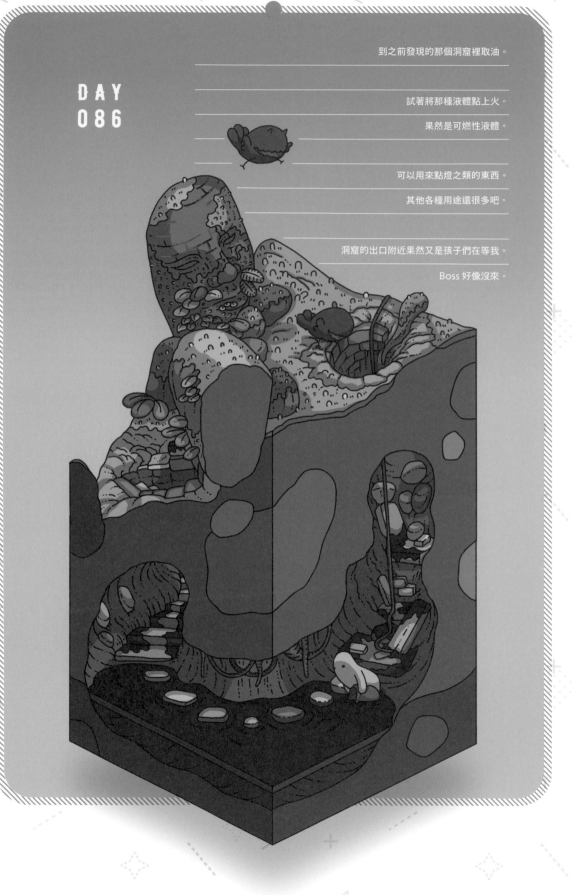

DAY
086

到之前發現的那個洞窟裡取油。

試著將那種液體點上火。

果然是可燃性液體。

可以用來點燈之類的東西。

其他各種用途還很多吧。

洞窟的出口附近果然又是孩子們在等我。

Boss 好像沒來。

兩個小朋友今天到家裡來玩了。

Boss 不會生氣嗎？

好像是為了之前的事情道歉，牠們帶了水果過來。

這兩個孩子不管怎麼看，應該是一對兄妹吧。

身體綠色、頭上有角的應該是哥哥？

想想，好像已經很久沒有撫摸小動物了。

……非常溫暖、柔軟。

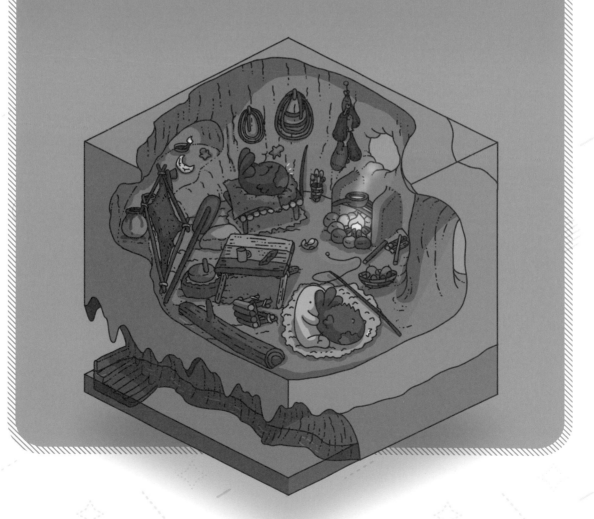

DAY 088

釣魚的時候，小朋友也來了。

最近的心情多少有比較開心。

哥哥很有元氣，很調皮。一直俯衝到河水裡。

妹妹比較文弱，似乎一直在收集石頭等漂亮的小東西。

一條魚也沒釣到。

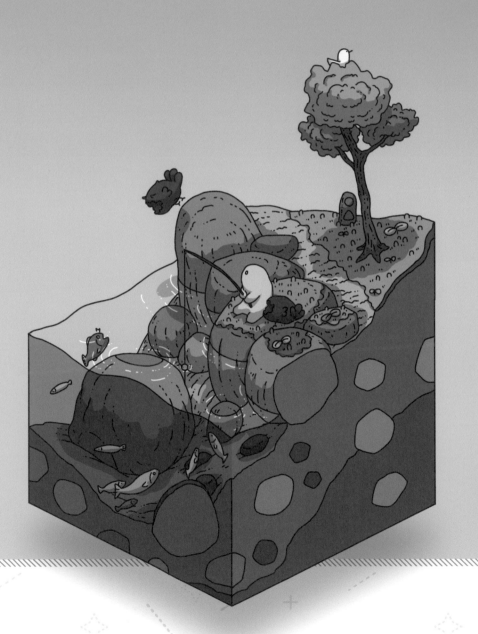

這對兄妹總是形影不離，感情很好。

希望牠們能繼續這樣幸福健康下去。

看到牠們就想起妹妹了。

「……對不起。」

只求妹妹一直都好好的。

DAY
089

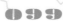

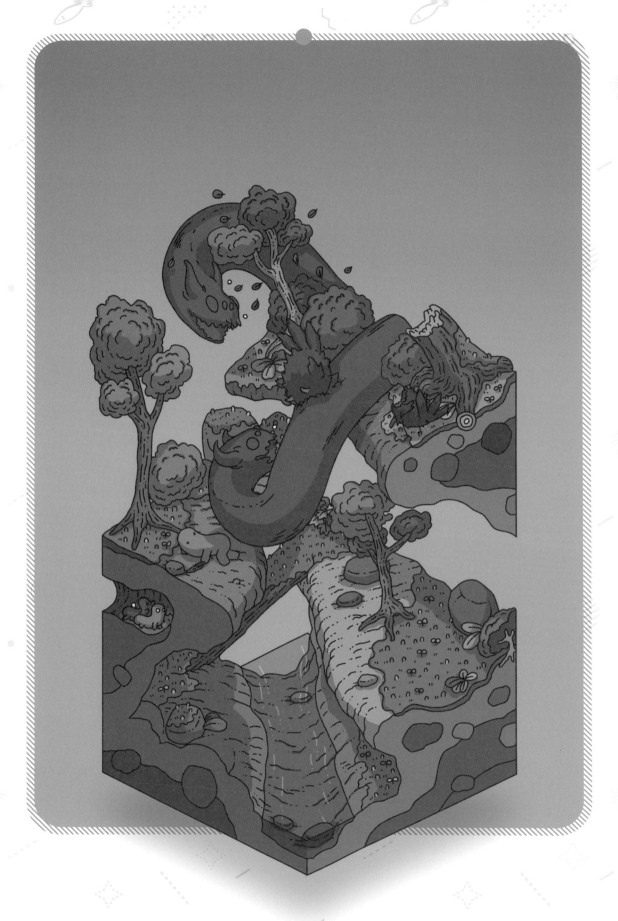

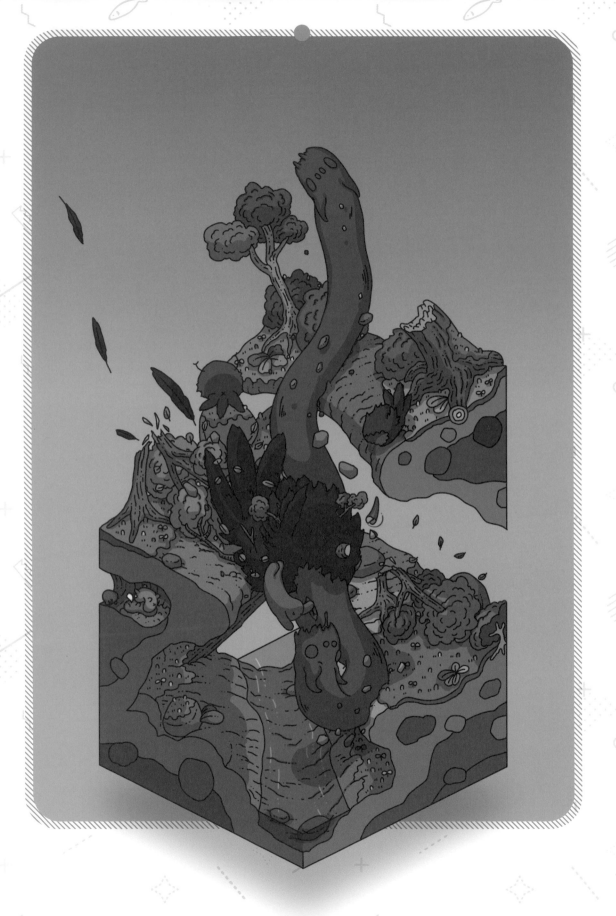

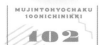

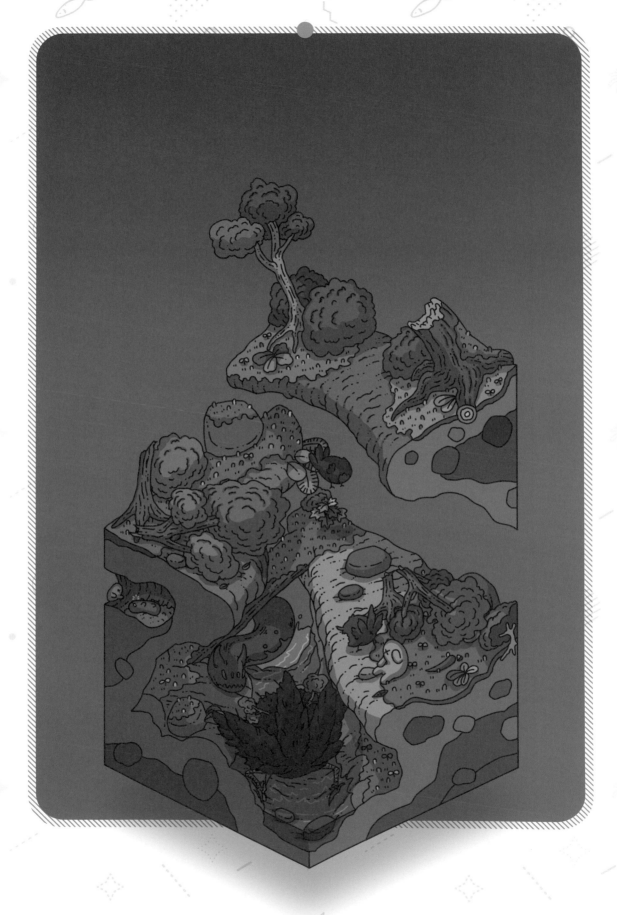

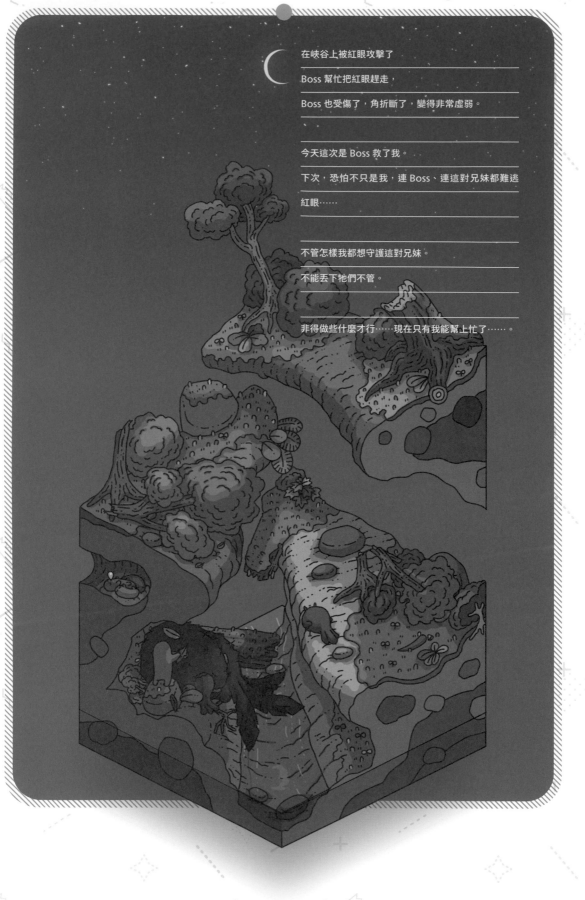

在峽谷上被紅眼攻擊了

Boss 幫忙把紅眼趕走，

Boss 也受傷了，角折斷了，變得非常虛弱。

今天這次是 Boss 救了我。

下次，恐怕不只是我，連 Boss、連這對兄妹都難逃

紅眼⋯⋯

不管怎樣我都想守護這對兄妹。

不能丟下他們不管。

非得做些什麼才行⋯⋯現在只有我能幫上忙了⋯⋯。

早上，虛弱的 Boss 跟孩子們回去了。

我能找出打倒紅眼的方法嗎？

島民跟 Boss 都沒辦法打敗的紅眼……。

怎麼做才好……

想想辦法吧……用石頭砸……推下峽谷……

……用火燒……島上的怪物……有什麼好點子嗎？

要趁紅眼虛弱的現在動手……快沒時間了。

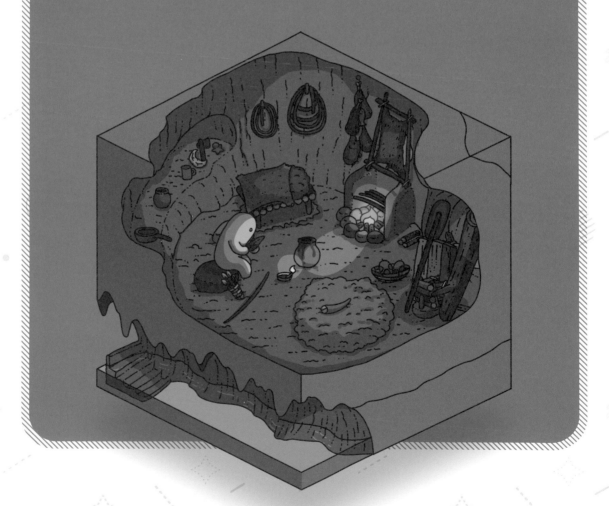

DAY
092

利用之前發現的那個積油的洞窟

要是能把紅眼引誘到這裡來就好了

用什麼誘餌把牠引來以後，把油沾上，然後點火⋯⋯。

怎麼做呢？

光是點火的話

可能會被牠逃掉

得用什麼把牠

困住才行

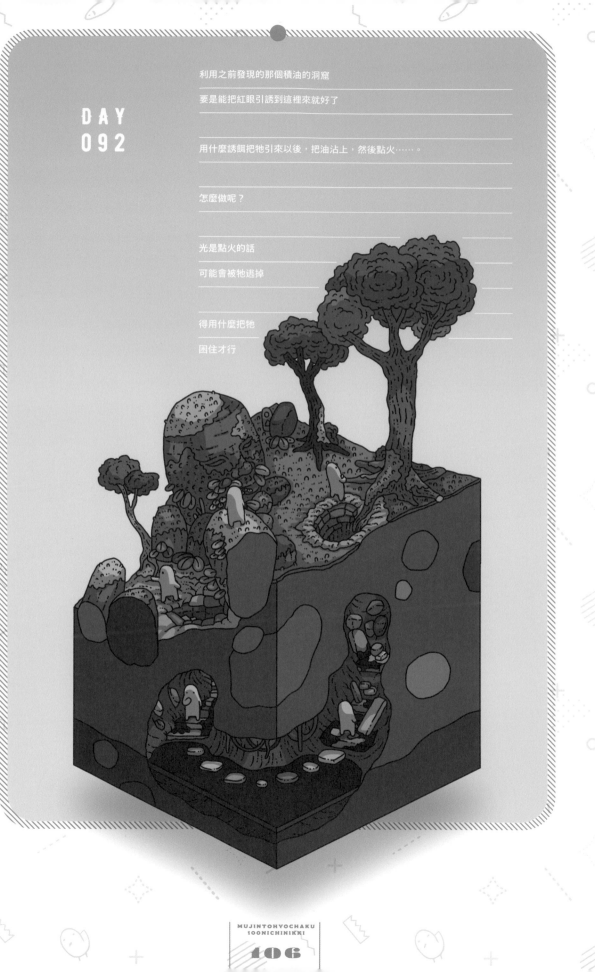

紅眼就在我附近。

只是隱藏了自己的氣味罷了。

牠對 Boss 仍舊有點忌憚，不敢現身。

即使是睡覺，我也不能給對方趁隙而入的機會。

緊繃過頭，我都快瘋了。

挖土、清除石頭。

為了推倒石像，先用粗粗的藤蔓把石像固定著。

肉是最後的誘餌……。

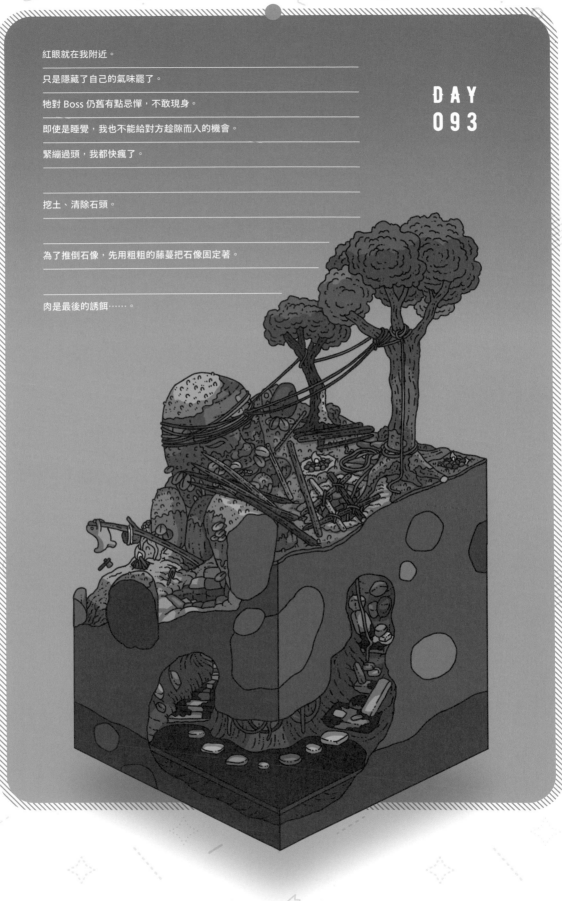

DAY 094

準備好了！

1. 用肉把紅眼引進洞窟。

2. 在紅眼的尾巴進入洞窟前（我在樹上）切斷藤蔓。

3. 推下石像，讓紅眼無法逃出洞窟。

4. 往洞窟丟出火把。

……真的能照計劃順利進行嗎？

滿心不安……。

要逃嗎……？

但不這麼做的話……。

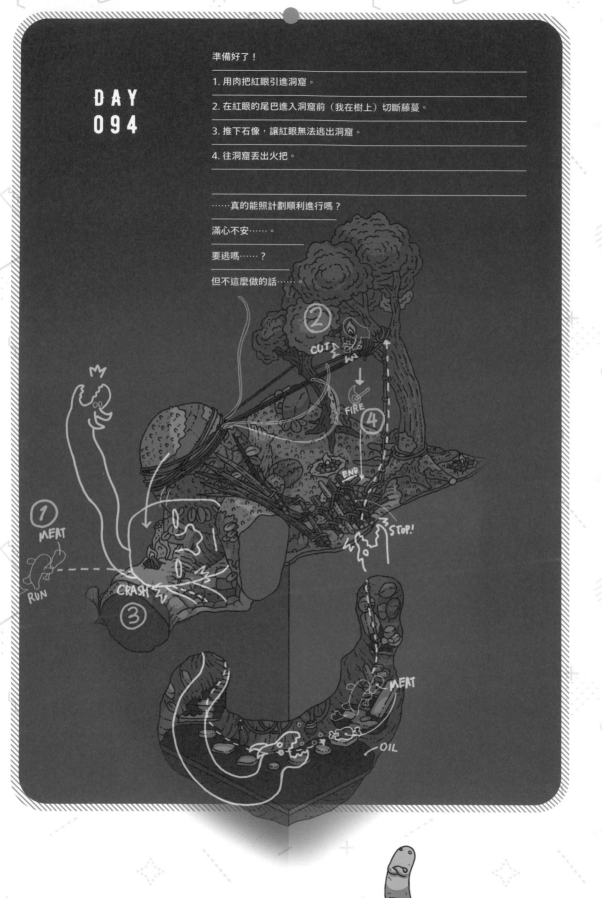

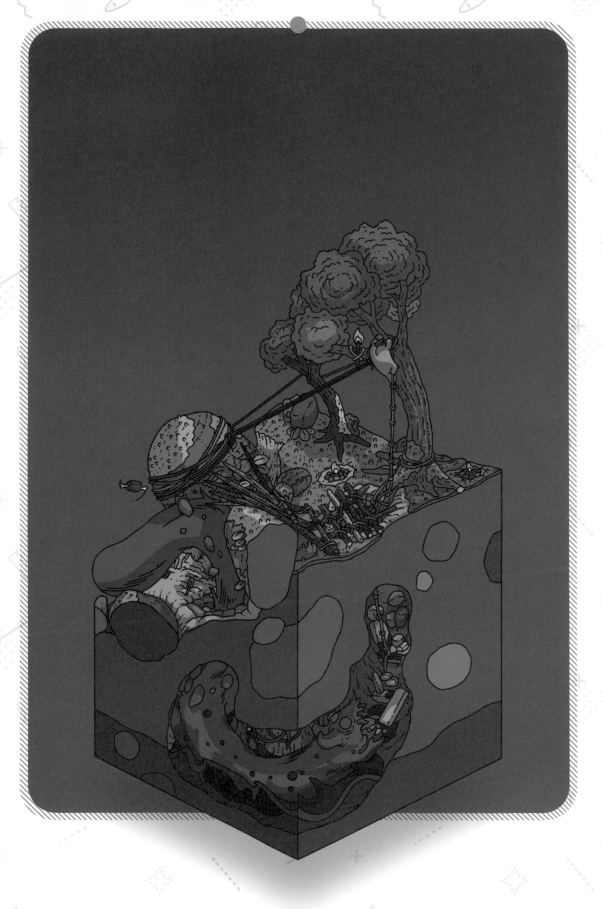

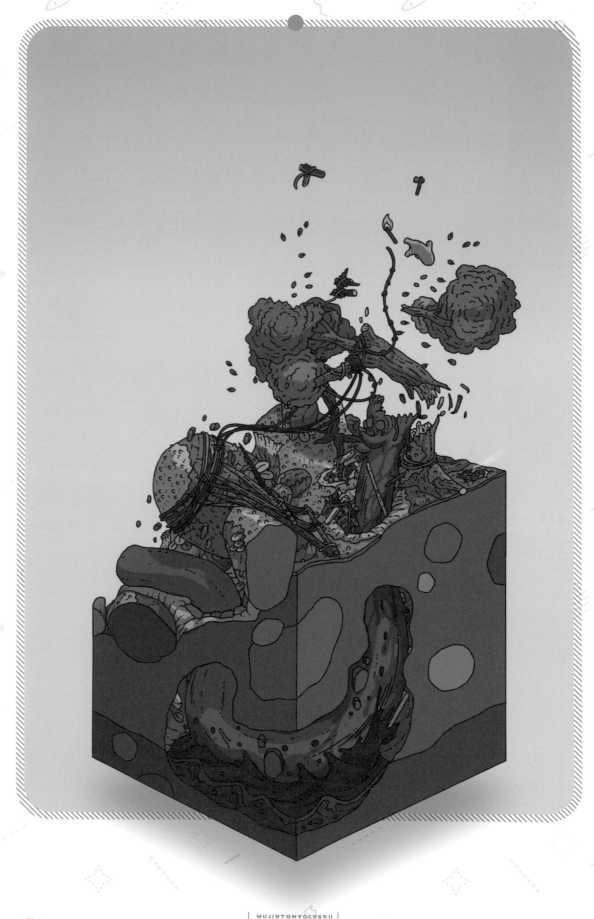

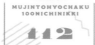

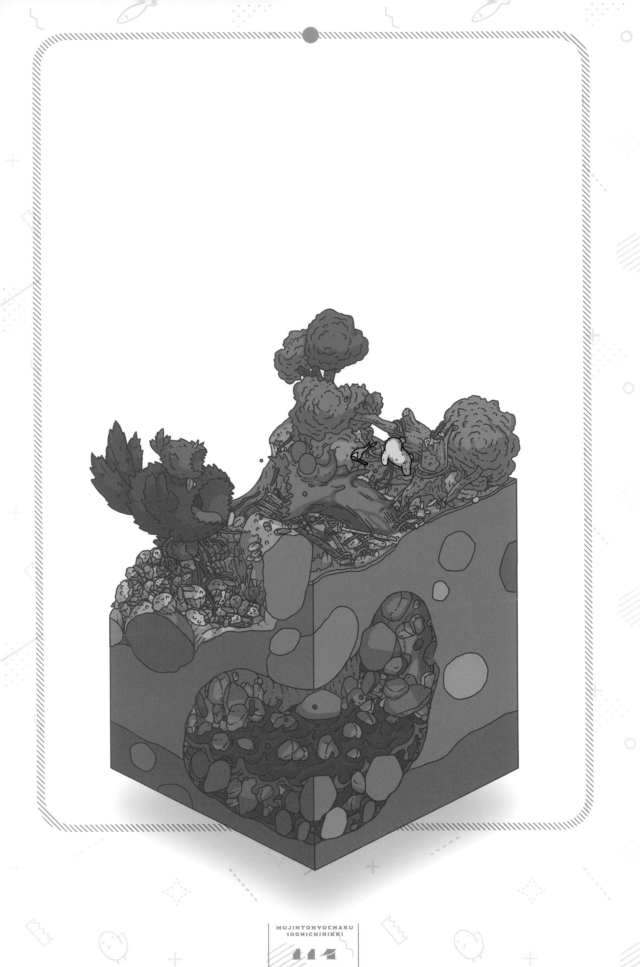

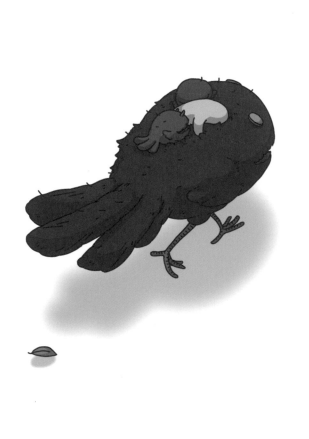

好溫暖。

睜開眼睛，原來我在 Boss 的巢裡。

紅眼⋯⋯紅眼被解決了嗎？

還有，這不是妹妹的泰迪熊嗎？

為什麼會有玩偶在這裡？

很髒又很臭。海水、口水，複雜的味道。

還有……一絲淡淡的家的味道。

遺失已久令人懷念的家、家人、妹妹

至今種種的回憶……

……好想回家……。

DAY 096

昨天的事，全部都像在做夢。

早上，先去看紅眼的狀況，它整個被燒成灰了。

這傢伙，也只是想活下去而已吧……。

然後，在 Boss 的巢裡發現的泰迪熊……。

是妹妹怕我想家，特地塞在我行李裡面的。

結果，跟我一起漂流到這裡來了……。

拜它所賜，找回記憶了。

這個海底，棲息著怪物。

即使如此，我，還是要回家。

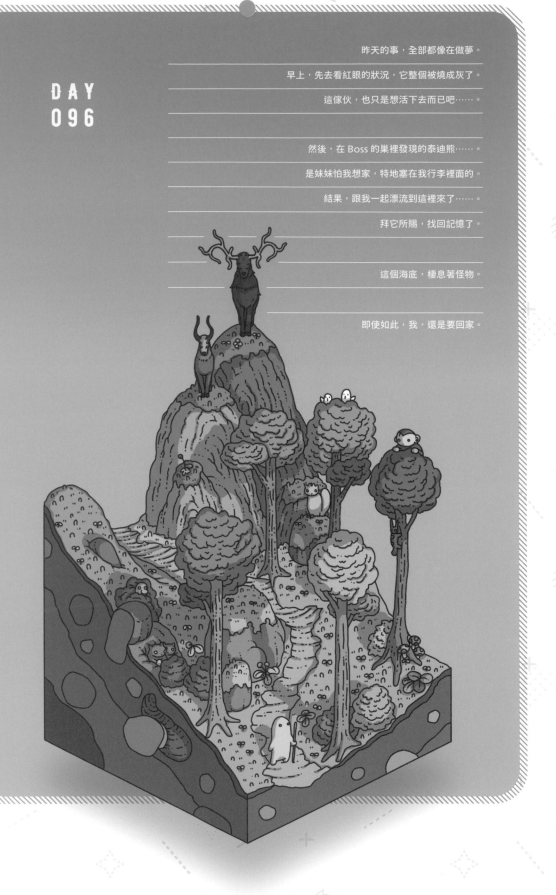

很久以前就找到這艘被打上海灘的舊船了。

當時一點一點地找出破漏的地方，一點一點地修補起來。

除了船帆外，其他的部分大致都修好了。

自從看過廢墟裡的壁畫，知道島民們的結局之後，

就喪失了出島的勇氣，一直把這艘船放著不管。

但現在不一樣了。

這是為了重返世界的那天所做的準備。

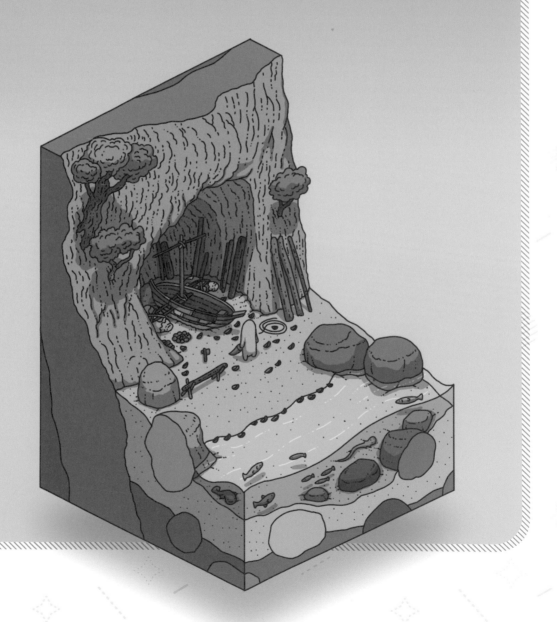

DAY
098

縫製船帆、收集食物。全心投入現在能做的事。

我能做的也只有這些了。

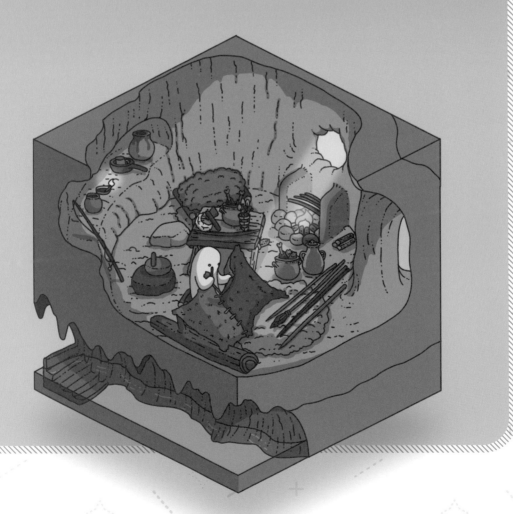

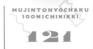

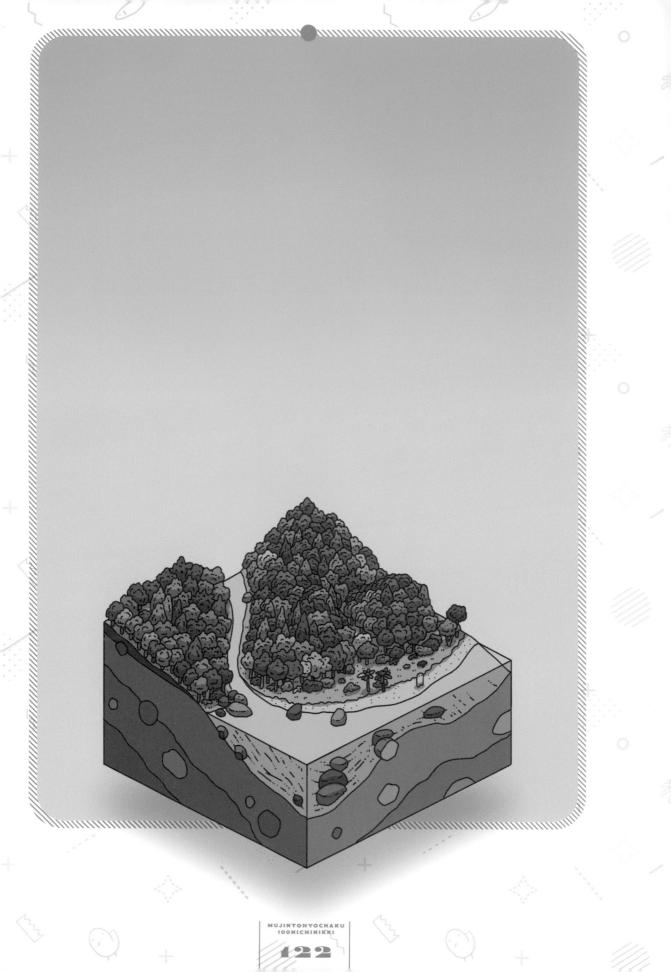

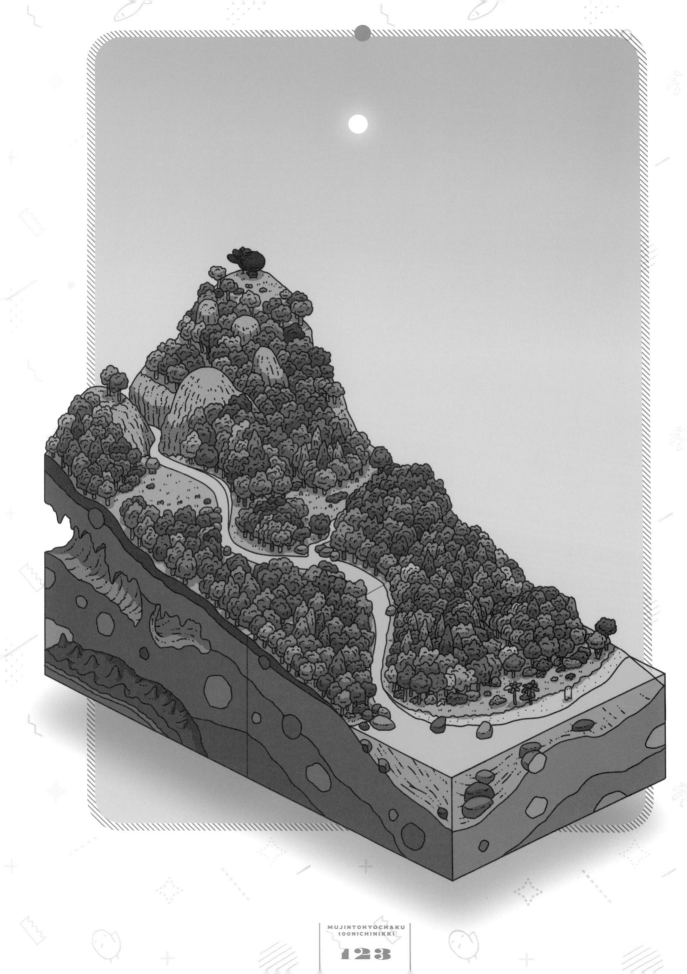

DAY 100

準備好了。

打倒紅眼那一次，還算是有點頭緒，面對這個島的怪物，則是……

不管怎麼想都沒想到好辦法。

即使如此，我還是要出發。

這是我自己的選擇，沒什麼好後悔的。

我的目的地已經定好了，要回妹妹身邊。

漂流日記，也沒什麼能寫的了吧？

就這樣回家吧。

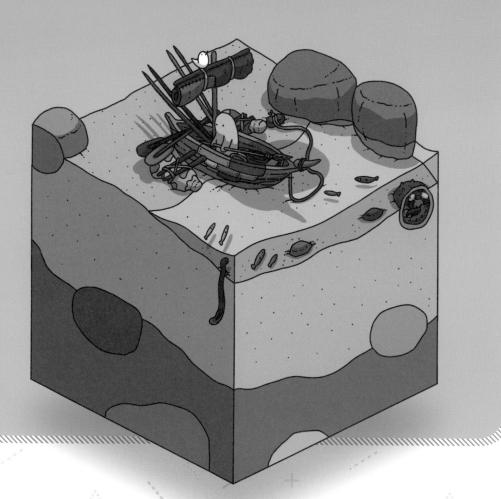

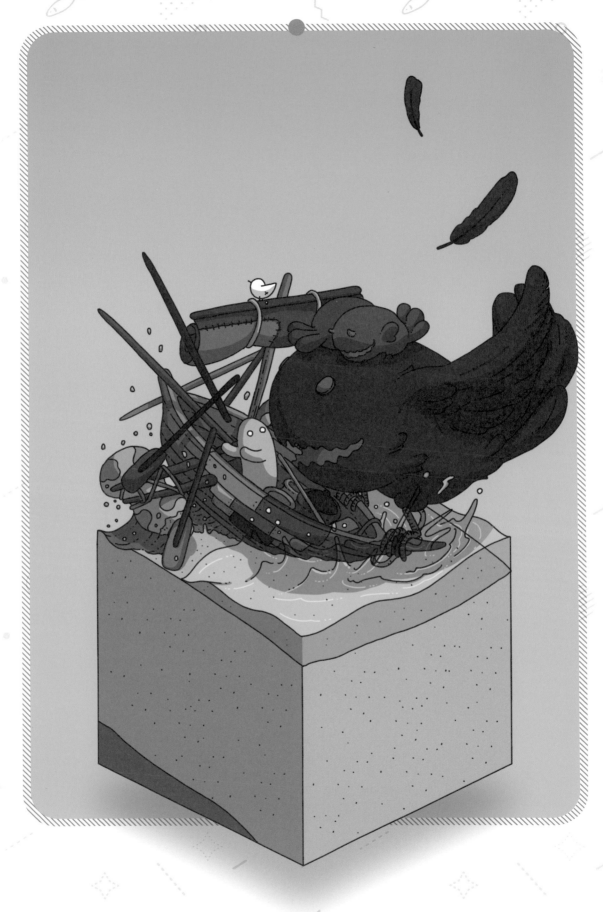

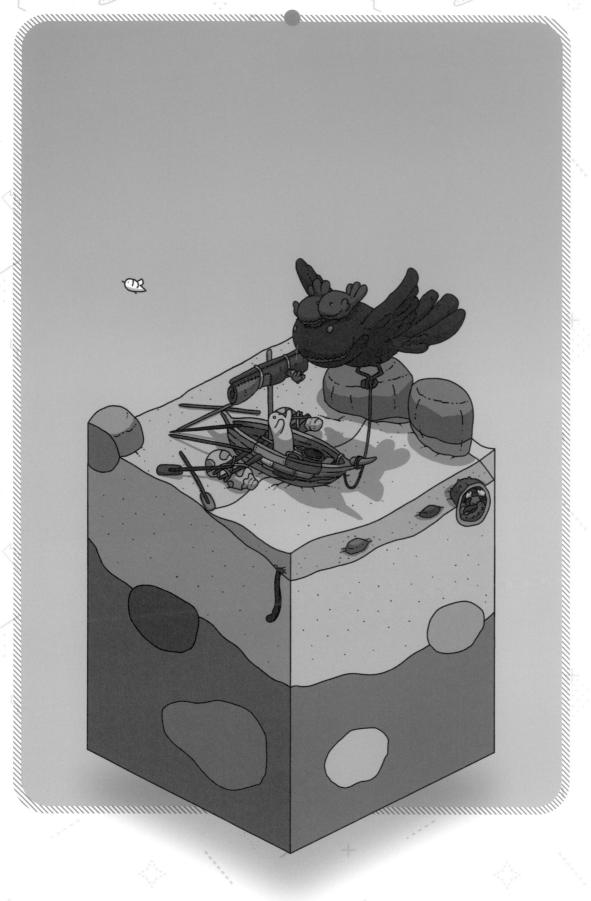

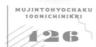

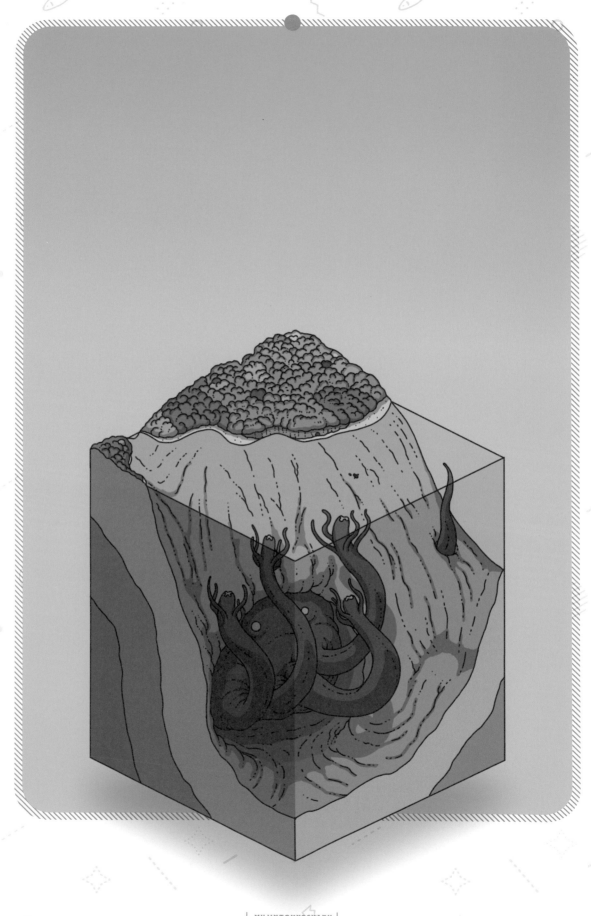

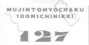

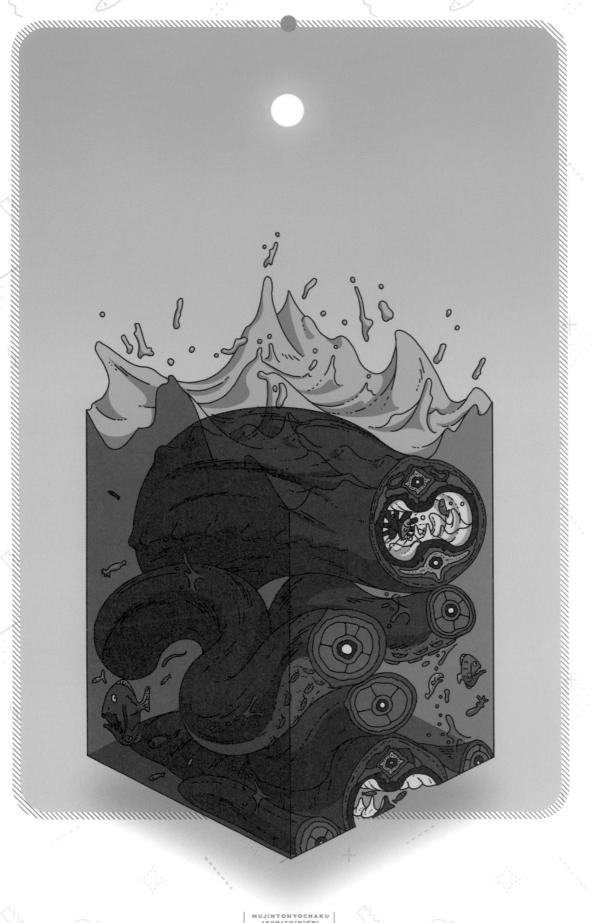

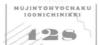

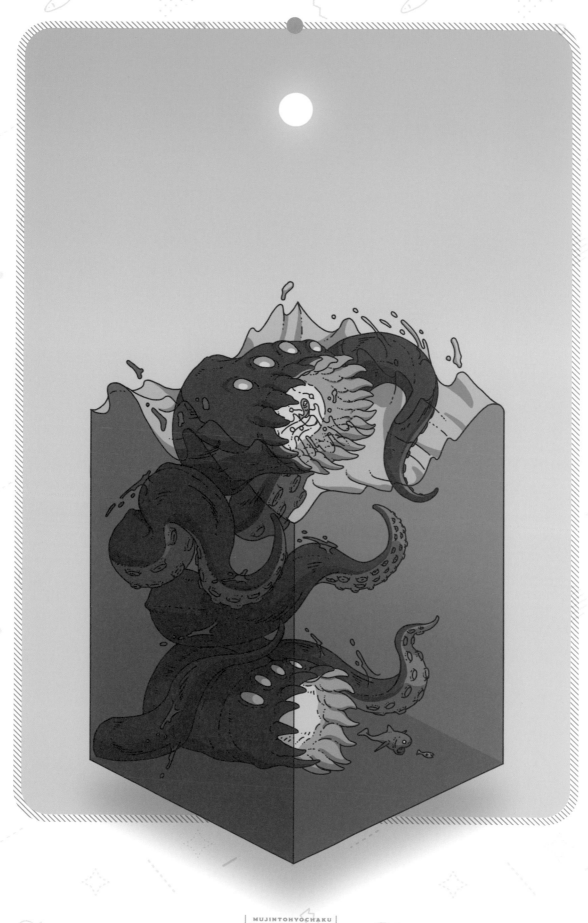

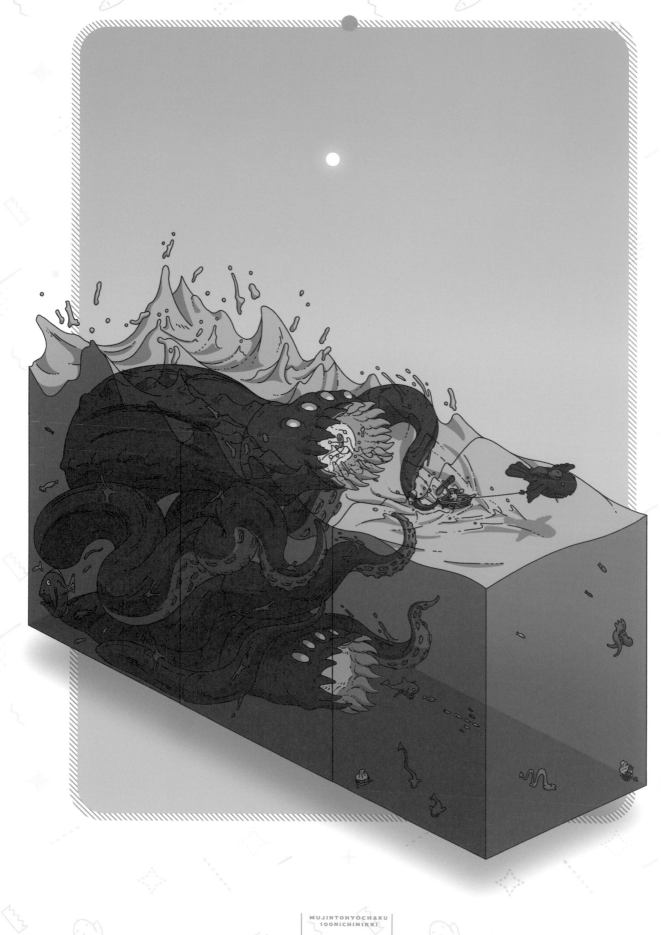

MUJINTOHYOCHAKU
100NICHINIKKI

FIN

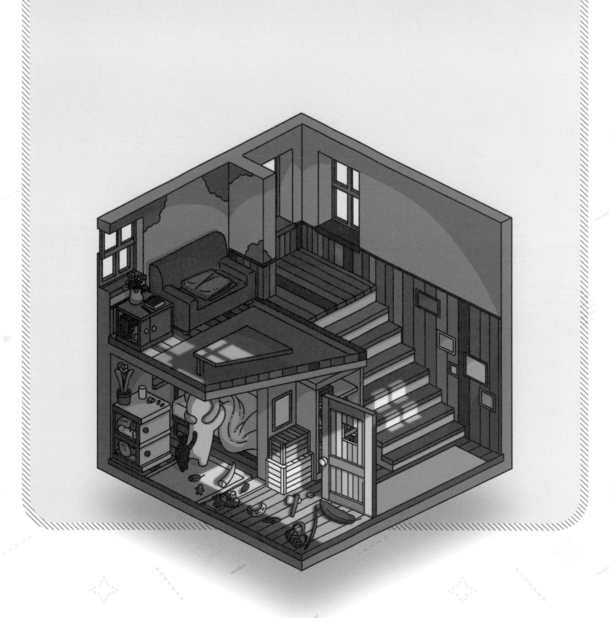

登場角色介紹

01

主角與
其身邊的人物介紹

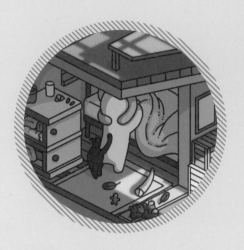

01-1　01-2

01-3　01-4

主角。原本是傢俱製作的見習生，為了籌措生病的妹妹的醫藥費，上船打工，結果卻漂流到無人島。生還之後，將漂流日記出版成冊，籌足了妹妹的醫藥費，還累積了一點財產。

主角的妹妹。身體很差，躺在床上的時間居多。因為父母雙亡，主角出外打工時，由伯父伯母照顧著。

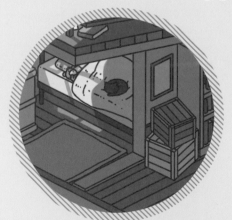

主角家所養的黑貓。主角失去意識時，以沒有腳的幻影狀態出現過。在故事中大概登場過四次，請找看看它的蹤跡。

在無人島上守護著主角的謎之白鳥。第一百天主角啟程時，還大了一坨帶來好運的鳥糞。一直守護主角的理由也始終如謎……。

遺失的日記

THE LOST DIARY

似乎找到了日記中缺漏的部分。

出航後,幾天過去了?

為了籌出妹妹的醫藥費,才上了這艘船打工。

貪心不足的船長,放棄了原本預定作業的海域,

把船舵轉向傳說中能夠賺大錢的海域,結果在那裡觸礁。

如今搭上救生船的只有我、船長、船長的護衛三人而已。

怎麼會碰上這樣的事……

到底,接下來又會碰到什麼呢……。

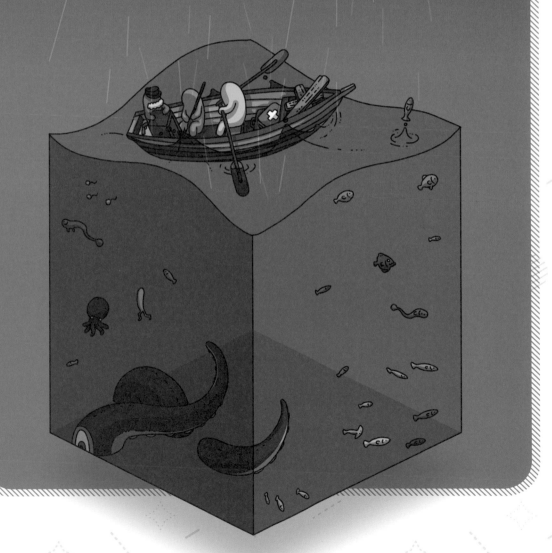

DAY 018

搞什麼啊這個島……昨天是最糟的一天……。

辛苦做好的木床被大雨和漲潮沖走了。

早一步也好，只想離開這個島，不回妹妹身邊不行。

先撿回被沖走的木料，在森林的樹上建造一個平台吧。

花了一整晚撿木材，這種事再也不想重來了。

然後，為了逃出這個島，得做艘木筏才行。

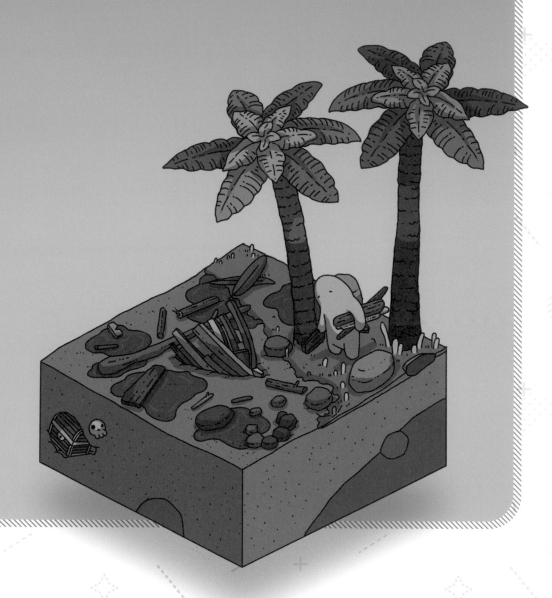

做好的木筏，在島的近海被巨魚擊碎了

結果，又回到了這個島上。

難道我想去的那個島上，

也住著什麼怪東西……？不，這是我想太多了吧……。

首先，也許還是得好好調查這個島。

無論如何，累慘了。樹上的家就在不遠處。

昨天聽到的聲音到底是什麼呢？

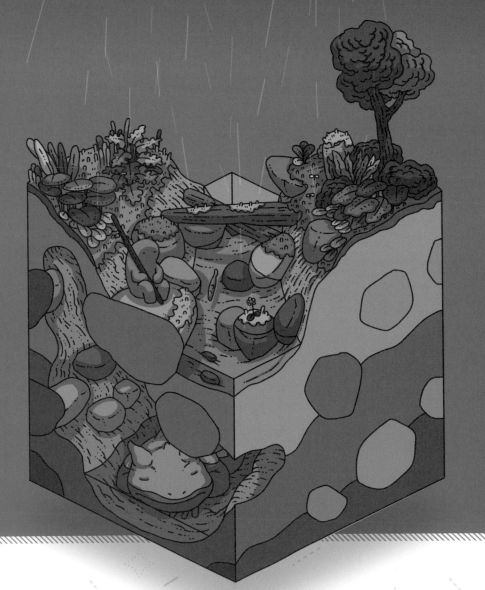

DAY
032

DAY 058

之前在海邊發現了被海浪打上岸的船。

剛找到的時候，並沒有出海的想法，畢竟這個島上還有

Boss 那樣的黑色巨鳥存在⋯⋯。

不過，還是多少考慮一下逃出島上的方法比較好吧⋯⋯？

要是有比我做的木筏更堅固的船，

說不定就不會被那隻巨魚得逞了⋯⋯。

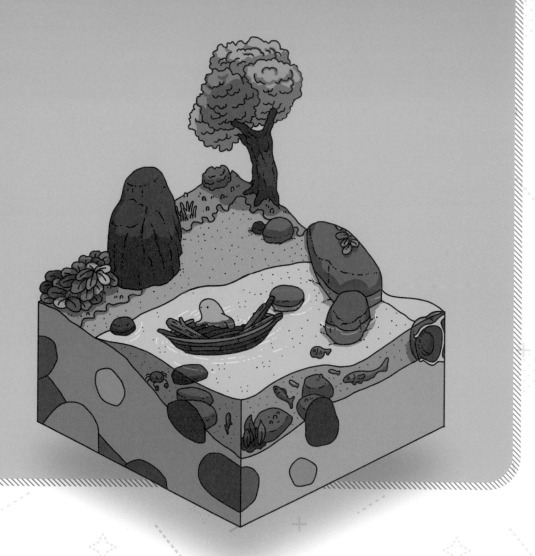

在海岸的懸崖洞穴裡修船。

得先把船體的大洞補起來才行。

然後裝上桅竿跟左右浮標、也得開始收集食糧……。

先收集大量的木材跟浮得起來的物料。

然後也得製作繩子……。要做的事跟山一樣多。

哀傷的鳴叫聲乘著海風而來，

聽起來非常心碎、悲痛。

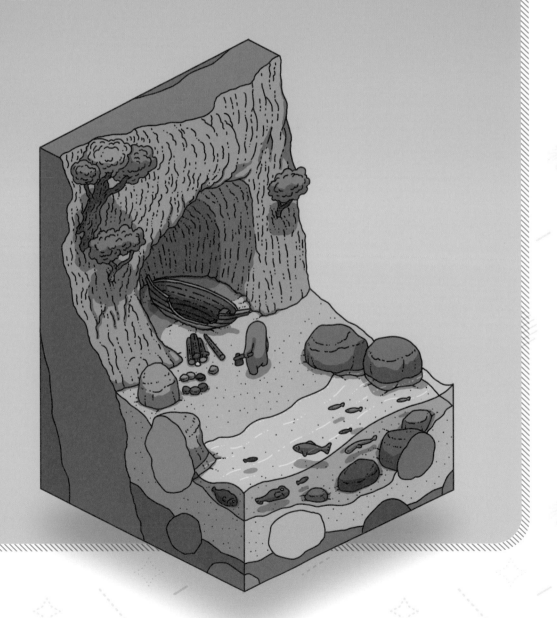

DAY 081

肚子餓扁了。

幾天前，在谷底的遺跡看到了壁畫。

描繪著紅眼如何攻擊島上的居民，

而想逃出去的島民，又被島底的大怪物襲擊。絕望極了。

就算把船修理好了也是沒有用……的吧？

樹上的家也被毀掉了……在島上活不下來、又逃不出去。

現在能做的只有把握當下。

在對殘酷命運的憤恨中，我學到了這個。

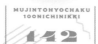

今天，將昨天獵回的山豬肢解了。

運用之前肢解野鹿的經驗，這次不會浪費任何部位了。

當時，放過了 Boss 的兩個幼崽到底是對還是錯？

畢竟不知何時也會長大，搞不好也會把我吃了……。

不！我的決定沒錯。

登場角色介紹
02

CHARACTERS APPEARING IN THE DIARY OF 100 DAYS ON A DESERT ISLAND

主角漂流到無人島後
成為故事關鍵的謎之生物們。

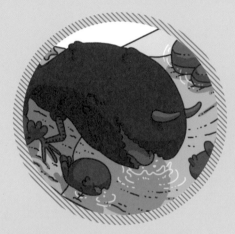

被主角稱為 Boss、體型跟嘴巴都很大的黑鳥。有高度
的智慧，在島的生態系中位於高層，棲息在山頂。長角
的＝雄性。角斷了也會再長回來。

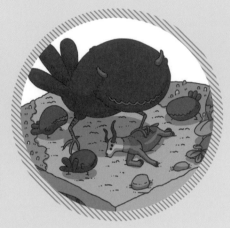

Boss 的幼崽。原本有綠色的哥哥、紅色的妹妹、紫
色的弟弟三隻。但被紅眼攻擊後只剩下哥哥和妹妹
兩隻了……。性格上，哥哥非常頑皮、妹妹內向而
細心，弟弟很愛撒嬌。

02-1　02-2

02-3　02-4

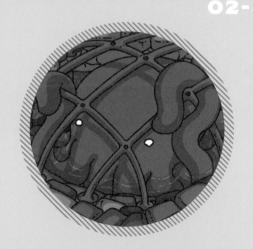

自古以來棲息在島底部的島之怪。擁有不可思議的怪
力，是個能翻動石頭、動搖全島的巨型怪物。主角搭乘
的船被章魚般的觸手攻擊，那個觸手的本體也是它。

被主角稱為紅眼的雙頭蛇，由島之怪培養、長成、
攻擊人類。其實牠是由夜行性的紅眼與晝行性的紫
眼兩個頭輪流主導著行動。

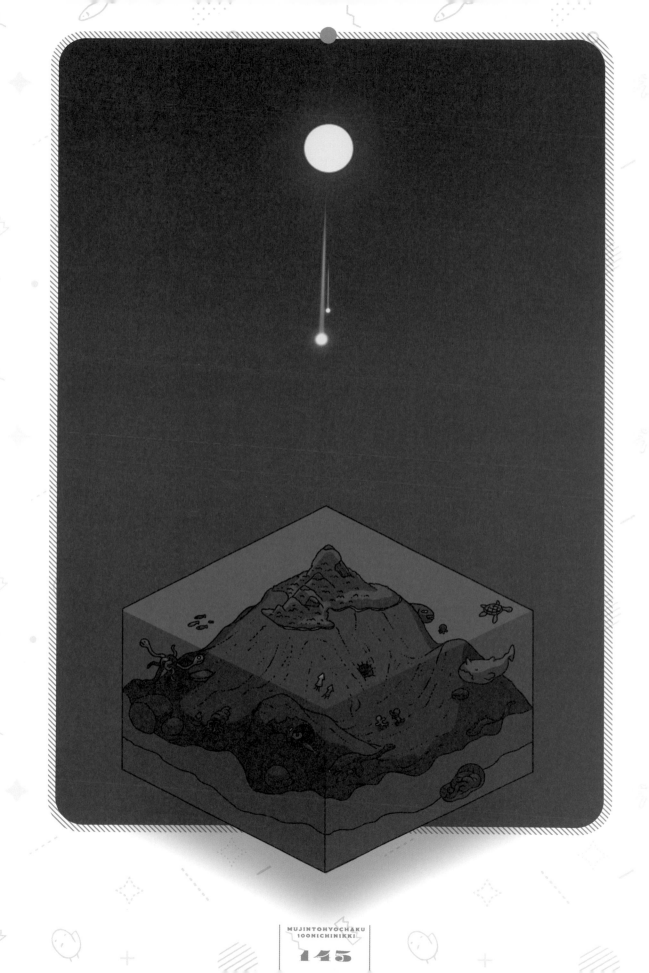

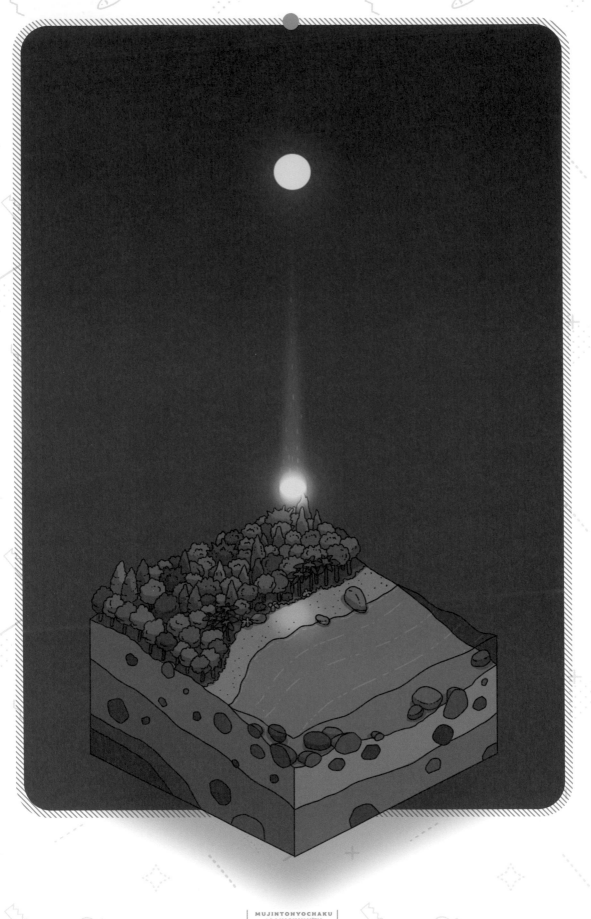

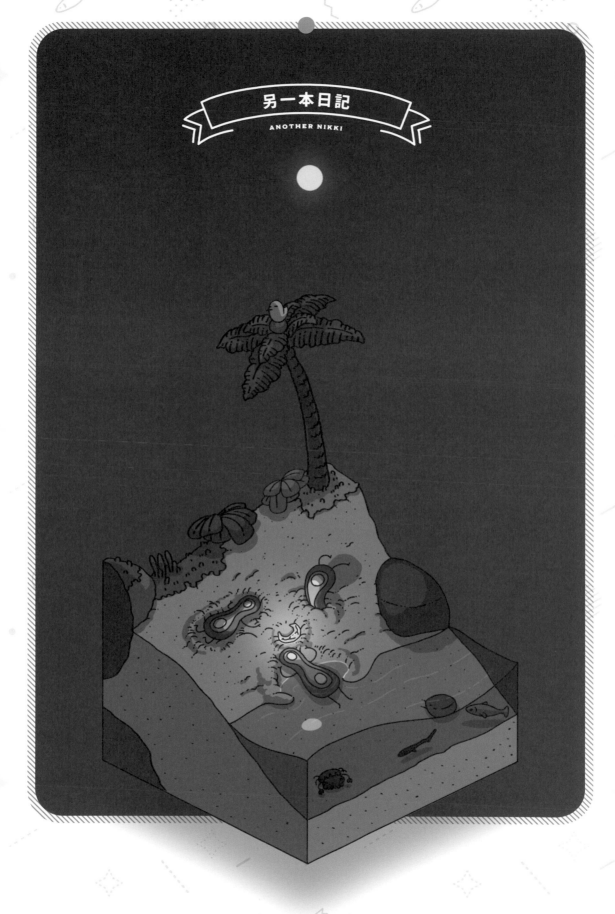

糟糕了。宇宙船在研究的星球上故障了。

我們的宇宙船沉入海底。

這麼一來

就回不到月球上了。

我們相當長壽，只要沐浴在月光下，

即可不需飲食不必睡覺。

但是，在這裡等待下去，獲救的可能相當低。

到底該怎麼辦才好啊。

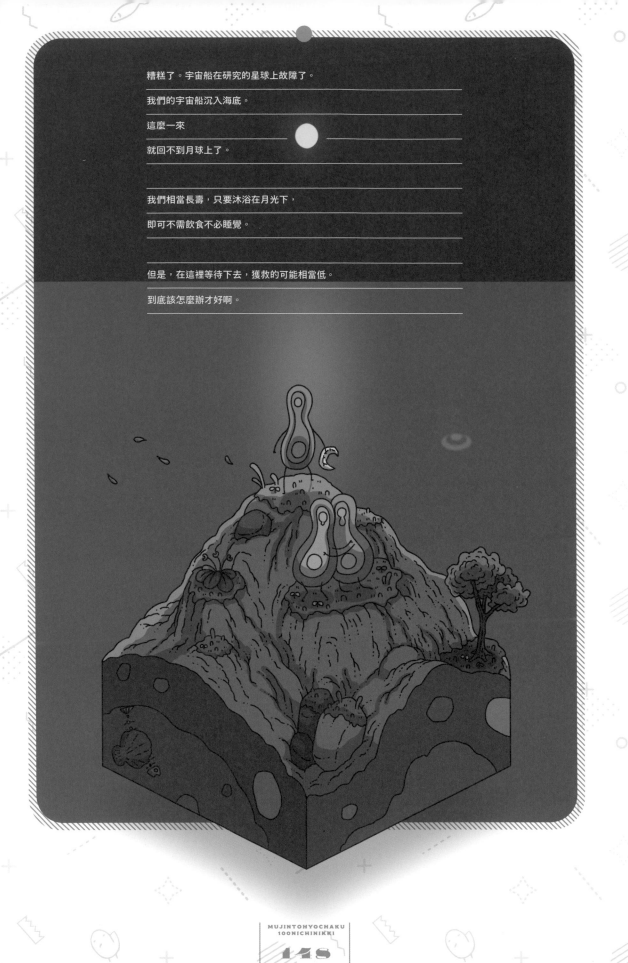

墜落以來過了好長一段時間。

還是沒人來援救。

我們得自己找出從這個星球離開的辦法才行……。

這個島上的生物，大多都是很溫柔聰慧的。

給受困的我們帶來不少支援。

然而其中也有不友善的生物存在……

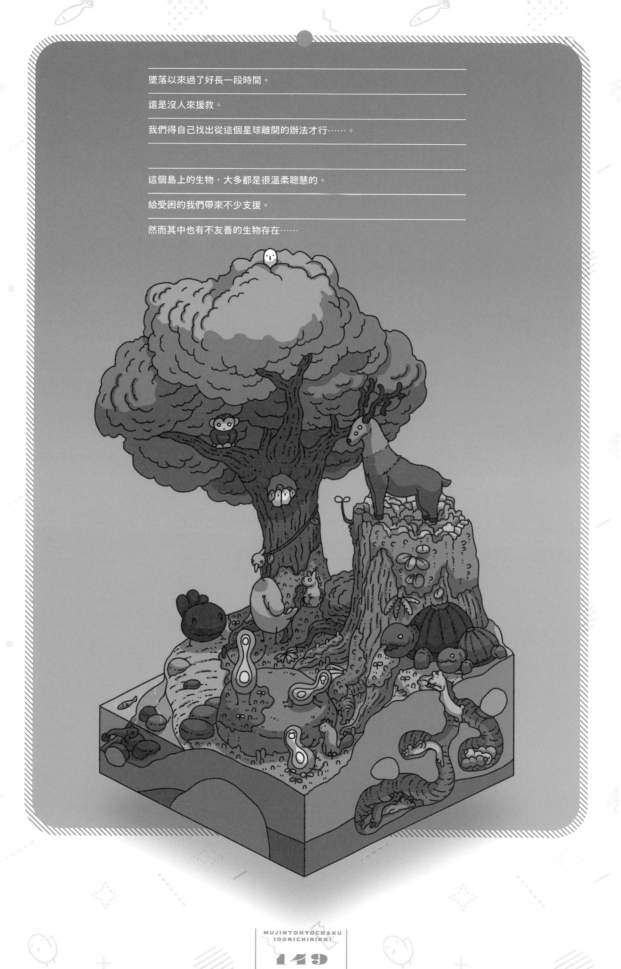

在島上，有好幾個石頭中棲宿著神奇的力量。

可以幫助生物大幅成長。

我們在這種蘊藏力量的宿石上刻上印記，以自身之力

移動石頭，即使微弱卻仍持續地對月球發送信號。

在島上一一找尋宿石、

刻上印記大量發送訊息，總會等到那麼一天。

但也只有在滿月的那天好不容易才能做上一個。

這樣下去，到底還要等多久……。

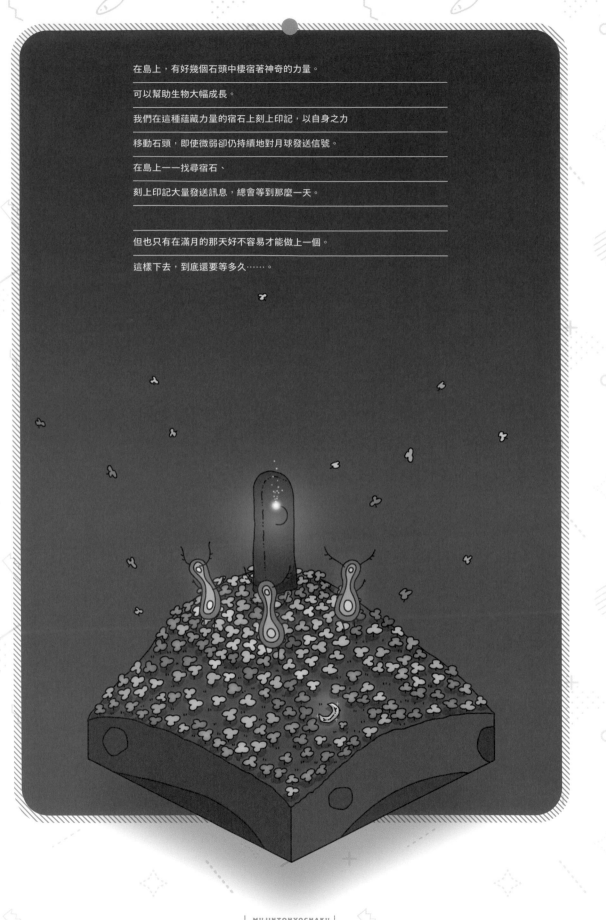

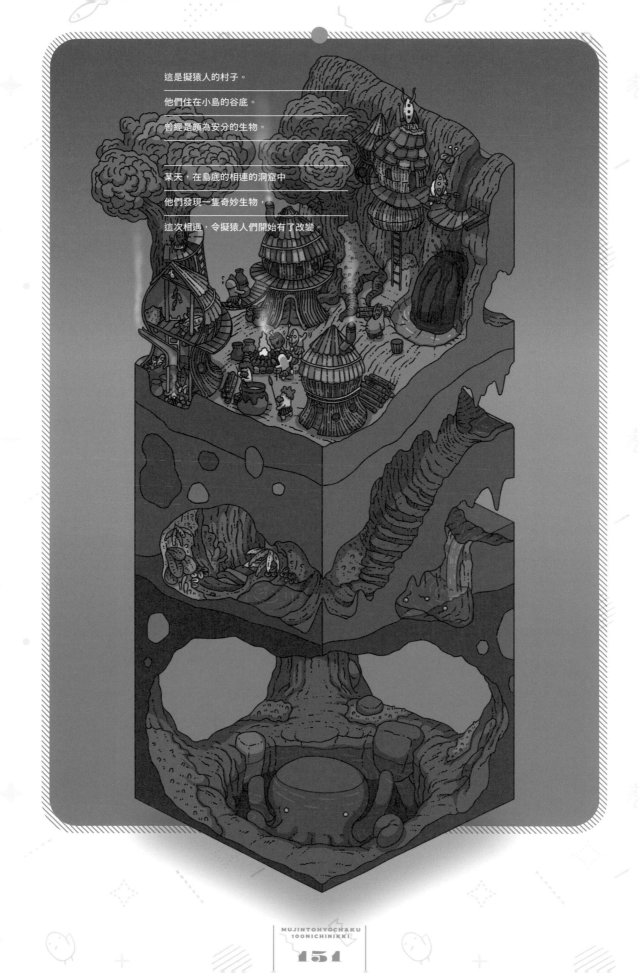

這是擬猿人的村子。

他們住在小島的谷底。

曾經是頗為安分的生物。

某天，在島底的相連的洞窟中

他們發現一隻奇妙生物，

這次相遇，令擬猿人們開始有了改變。

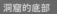

洞窟的底部

有一隻自古棲息在此的怪物。

巨大而安靜，行動悠緩。

即使是剛開始，覺得它難以靠近，帶著恐懼的擬猿人

也逐漸地變得能跟怪物對話了。

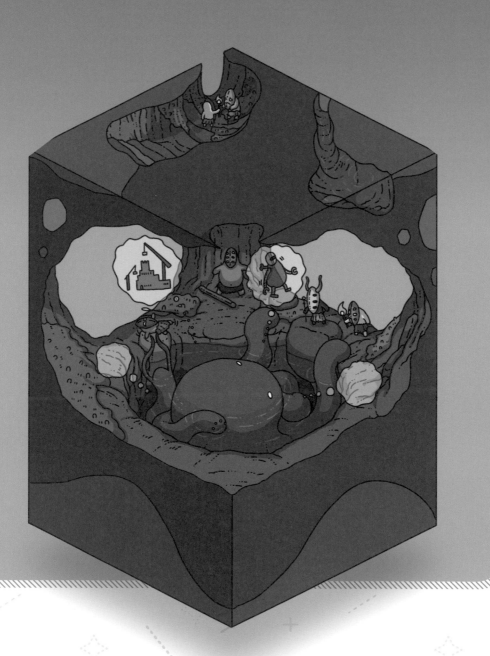

島之怪擁有各式各樣的知識。

擬猿人們也跟島之怪漸漸友好起來。

在飲酒聊天的交流中，點點滴滴地獲得知識。

谷底的村子就一天天發展了起來。

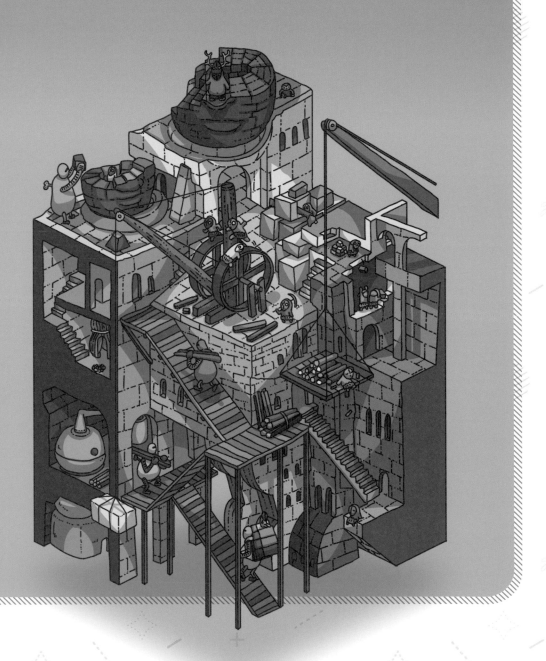

擬猿人盯上了我們隨身攜帶的新月石。

大概是這個島上很少有發光的石頭吧。

新月石是我們星球上的守護石。

「給善良的人授與幸福、對欲望深重的人降災」

還伴隨有這樣的說法⋯⋯。

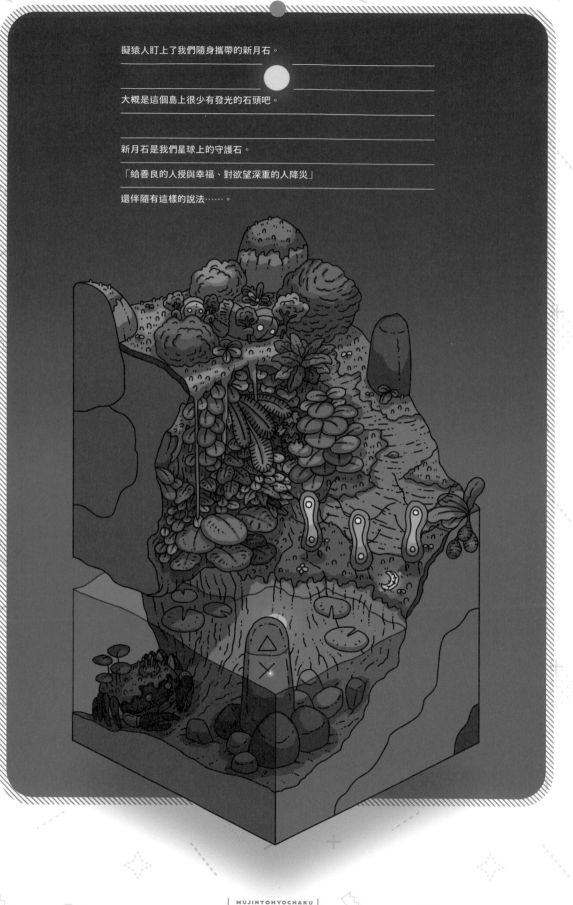

這也是我們跟擬猿人第一次對話的開始。

這些擬猿人表示，要是我們能將新月石讓給他們，

就歡迎我們前往村子。

我們並沒有將新月石的箴言告訴他們，就這樣交出了新月石。

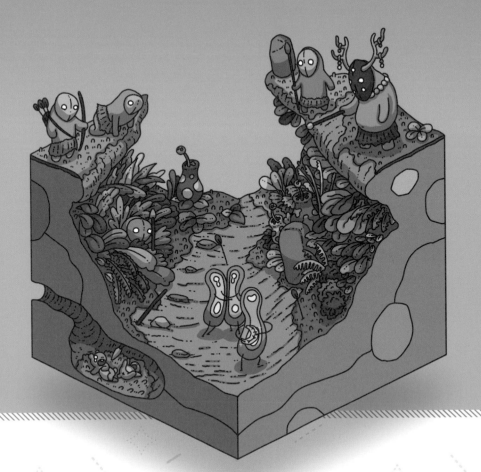

擬猿人的村長，為了讓自身的文明更上一層樓，

把島之怪的住處加蓋、封了起來，

讓島之怪哪兒也去不了。

這東西⋯⋯這怪物的真面目究竟是什麼、

到底又在計劃著什麼？誰知道呢⋯⋯？

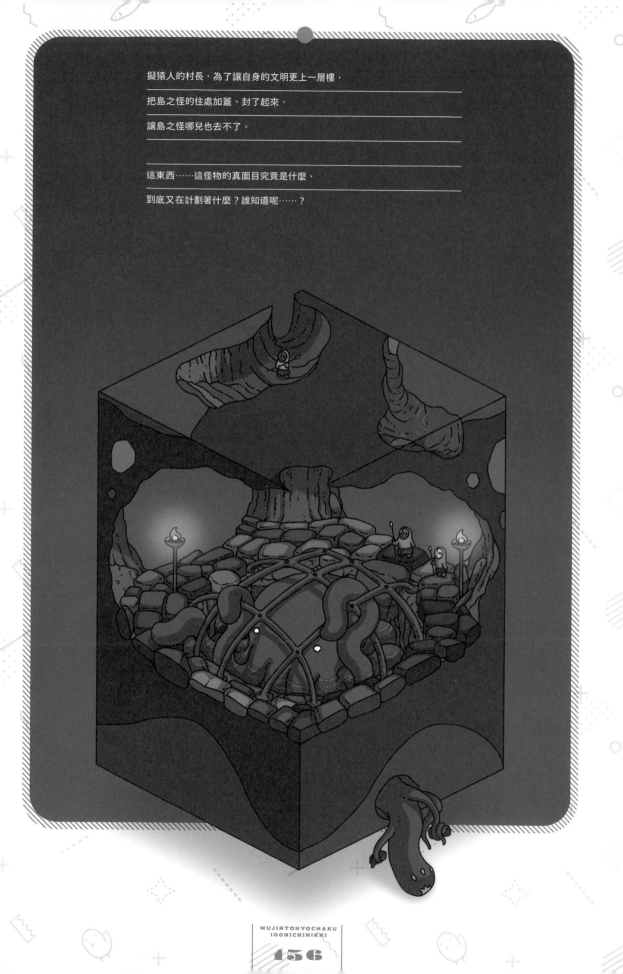

漫長的時間過去，擬猿人的文明更加繁盛、

地下的島之怪也變得更大，看來最後已經適應了在籠裡的生活。

擬猿人們，曾幾何時，把牠稱作島上的怪物，

給牠喝酒來取樂。

他們現在已經認為今日的文明都是憑著他們的一己之力而成就的。

連島之怪在地下做了什麼事都不知道……。

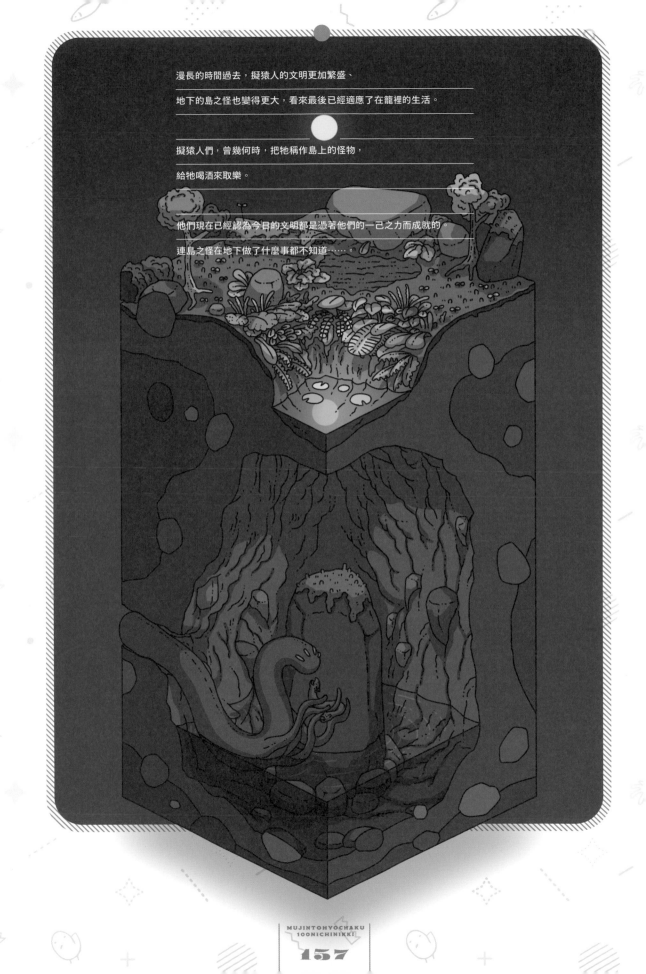

久違的村子，又擴建得更壯觀了。

谷底造成了

一個神殿。

雖然按照約定歡迎我們的來臨，但村人們的眼睛因充滿欲望而混濁……。

滿月的夜晚，我們前往神殿，在宿石上刻下我們的印記。

擬猿人們的眼睛好可怕……。

把事情辦完後就趕緊離開這村子吧……。

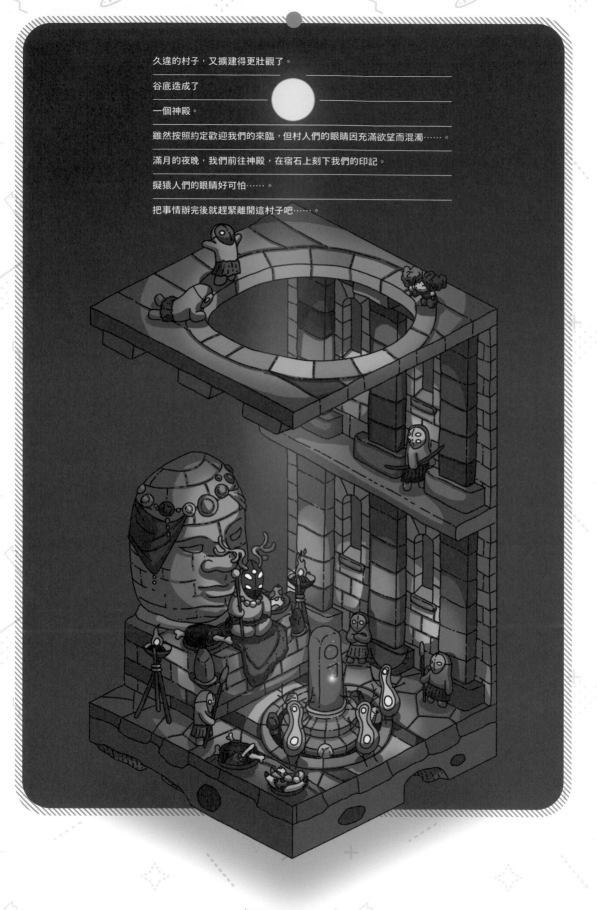

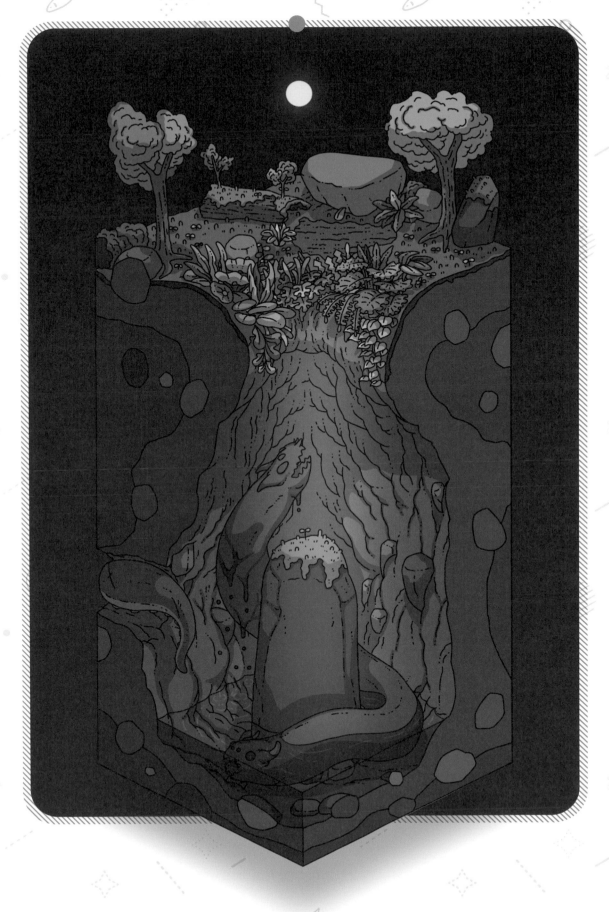

遇難以來，到底過了多久……？

突然，島上出現了紫色的爬爬走，

不費吹灰之力就將島上的擬猿人給滅了。

這是沉浸在物慾中、激怒島之怪的報應？還是新月石降下的災難呢？

先將他們的結局記述在石壁上吧。

只求再也不要發生這種憾事。

石壁上，我們仍將新月石擺在祭祀的位置，

我們，應該已經沒有資格持有這顆石頭了吧．？

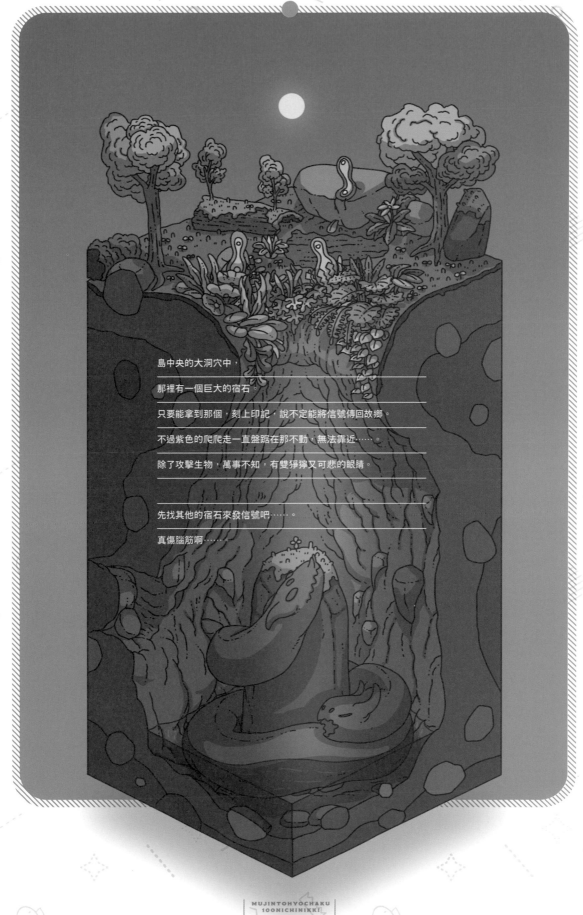

島中央的大洞穴中，

那裡有一個巨大的宿石。

只要能拿到那個，刻上印記，說不定能將信號傳回故鄉。

不過紫色的爬爬走一直盤踞在那不動，無法靠近……。

除了攻擊生物，萬事不知，有雙猙獰又可悲的眼睛。

先找其他的宿石來發信號吧……。

真傷腦筋啊……。

墜落以來經過了好幾年、好幾十年、好幾百年？

滿月那天就在宿石上刻印記，向母星發送信號。

至今已經持續設置了 5000 個以上刻有印記的宿石。

但救援一直沒來……。

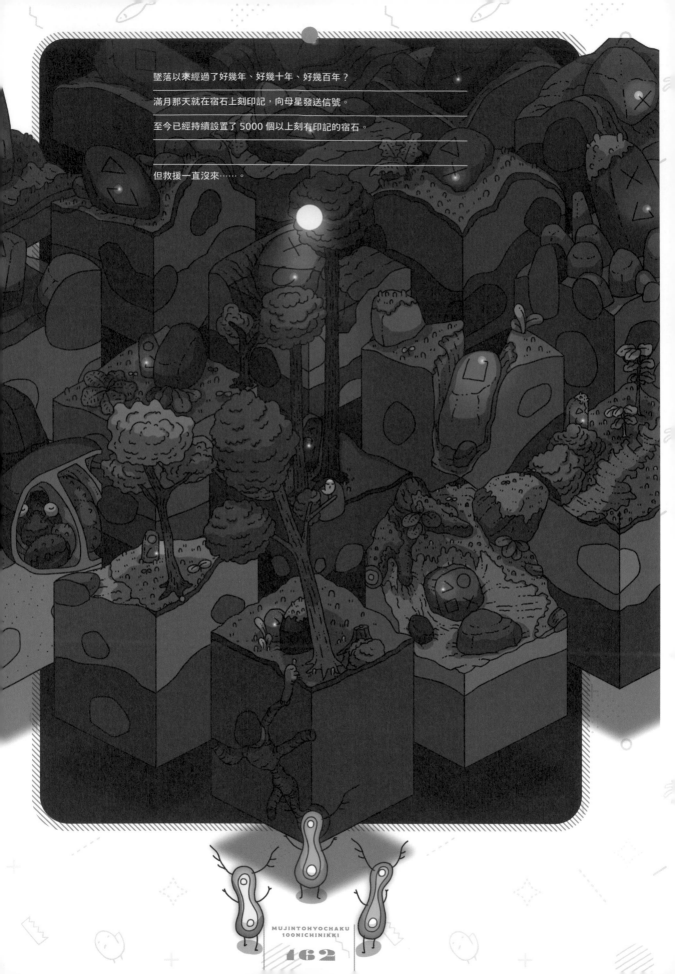

這隻猴子在有需要的時候被一隻擬猿人

幫助了，撿回了一條命。

猴子看中了被滅族的島底擬猿人曾經視為珍寶的新月石。

想用新月石當作謝禮，

雖然曾經是我們的守護石，

但我們已經失去持有它的資格了，想拿就拿吧。

拜託，請別讓那個擬猿人是個貪慾深重的人吧。

猴子被金剛熊扔到地上。

這隻叫做金剛熊的傢伙是島上的殘暴者。

牠的嗜好是收集美麗、稀奇的東西到巢穴裡。

牠也曾把我們的一個宿石帶回巢穴。

現在則是緊盯著我們的新月石。

這猴子的倒霉事接連不斷⋯⋯。

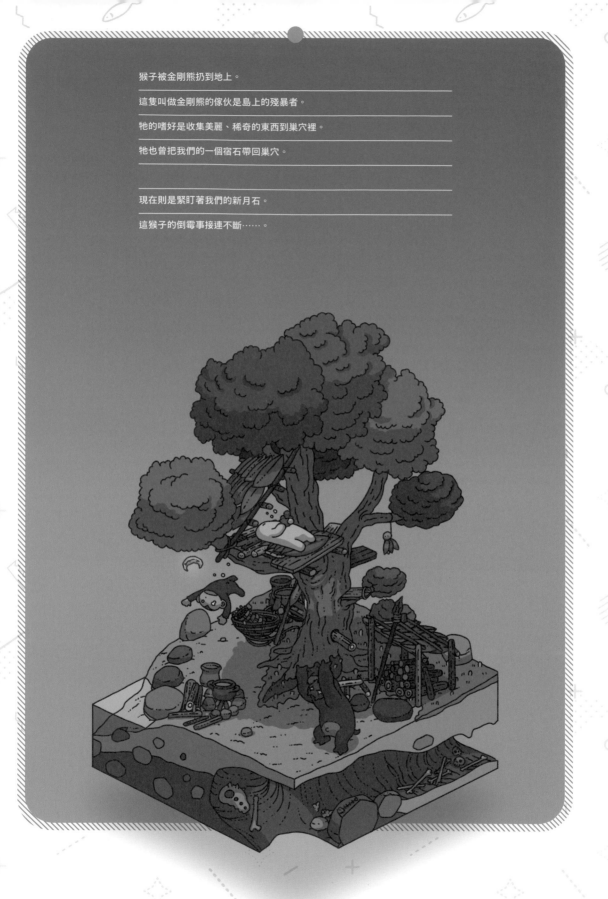

巢穴中的新月石不見了，金剛熊暴跳如雷，

打算去襲擊擬猿人，搶回新月石。當初明明就是從猴子手上搶走的⋯⋯。

猴子來向我們求助，

然而，沒什麼好自誇的，我們沒什麼力氣呢。怎麼做才好啊⋯⋯。

滿月的晚上，猴子勇猛果敢地單挑金剛熊並且把牠打倒了！

我們只是將微小的一絲力量分給猴子，所以才贏的嗎？

猴子比以前更勇敢了嗎？

猴子擊敗了金剛熊！

我們把新月石的箴言告訴了被打倒的金剛熊，

並且跟牠約定，不准他再度接近猴子跟新月石。

最近，那隻紫色爬爬走

又開始恢復活動了⋯⋯牠還沒死啊⋯⋯。

甚至還跑到這個地方來⋯⋯。

要不是大角鳥王

來幫我們的話，

我們肯定已經被吃掉了。

不過，既然紫色爬爬走跑來這裡，

就表示洞穴裡的巨大宿石沒人看管了⋯⋯不，現在跑去太危險了。

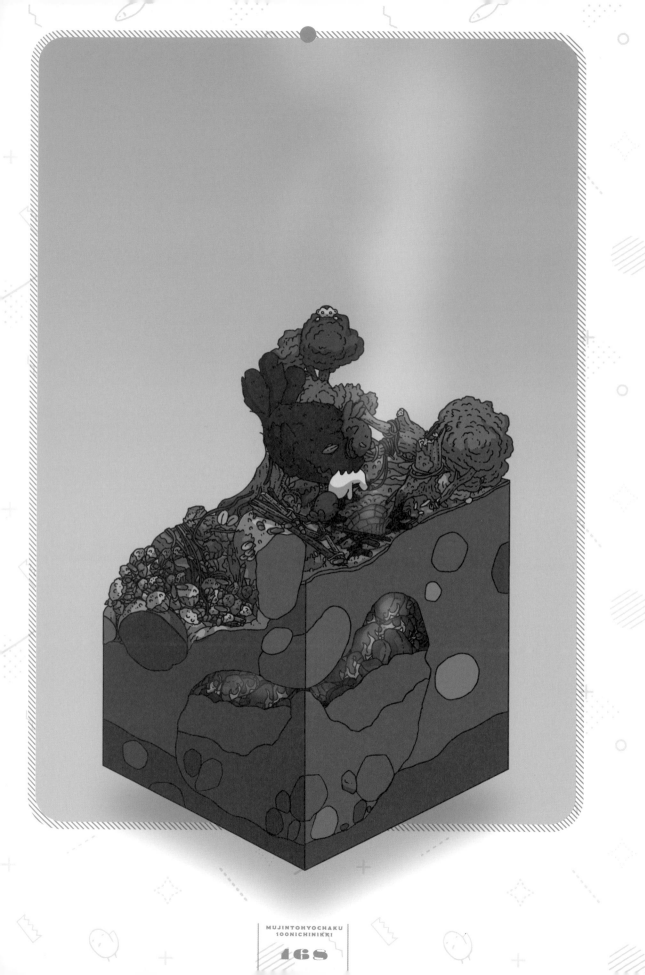

猴子跑來告訴我們，紫色爬爬走死掉了。

是那個漂流到島上的擬猿人擊敗牠的。

睜著可悲雙眼的紫色爬爬走……死掉了啊……。

不管怎樣，這樣一來，我們就可以

利用大洞裡的巨大宿石發送信號了。

有了那個就絕對行得通……。

我們漫長的落難生活也終於

能夠劃下句點了。

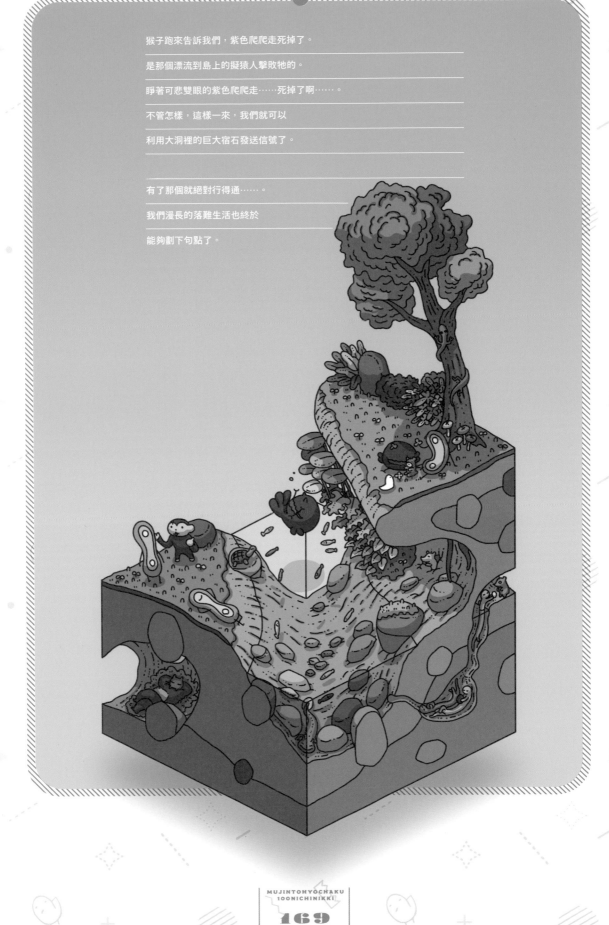

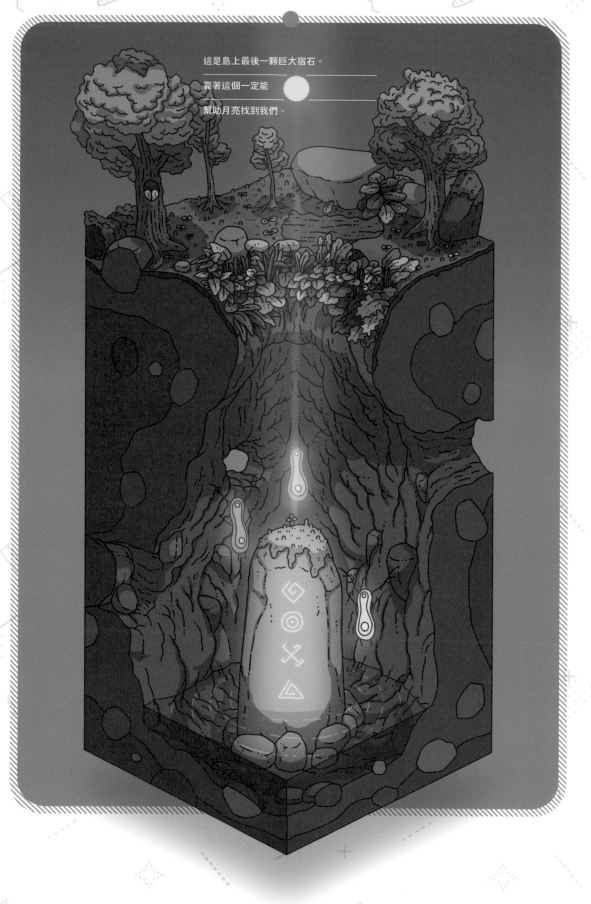

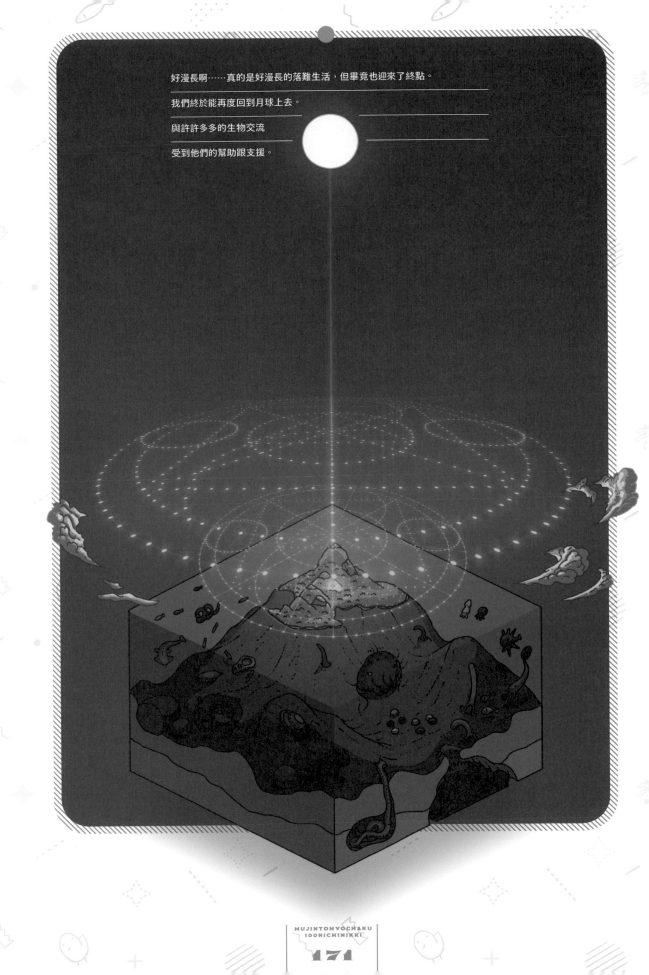

好漫長啊⋯⋯真的是好漫長的落難生活，但畢竟也迎來了終點。

我們終於能再度回到月球上去。

與許許多多的生物交流

受到他們的幫助跟支援。

勇敢的猴子、聰明的大角鳥王、殘暴的金剛熊、

深陷在欲望中的擬猿人、

可憐的島之怪

和紫色爬爬走……。

謝謝你們大家。

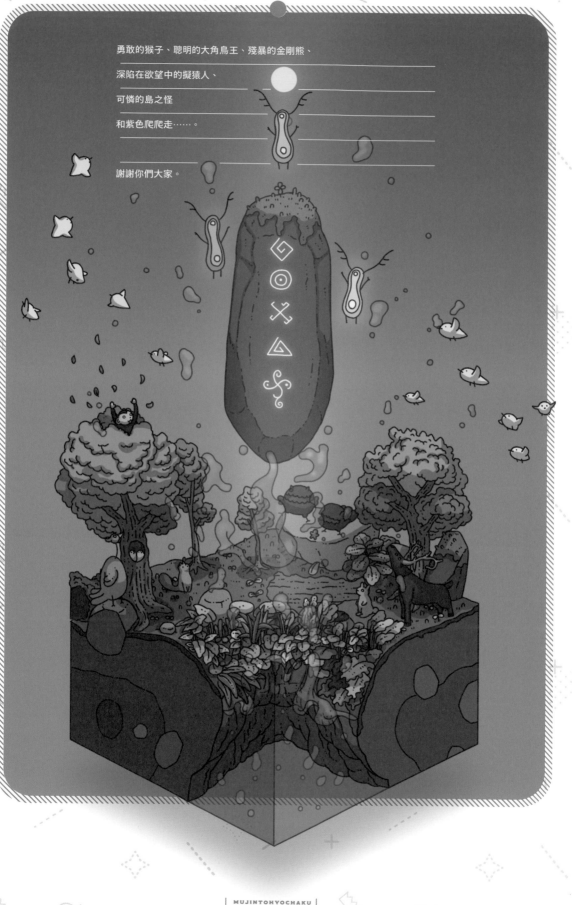

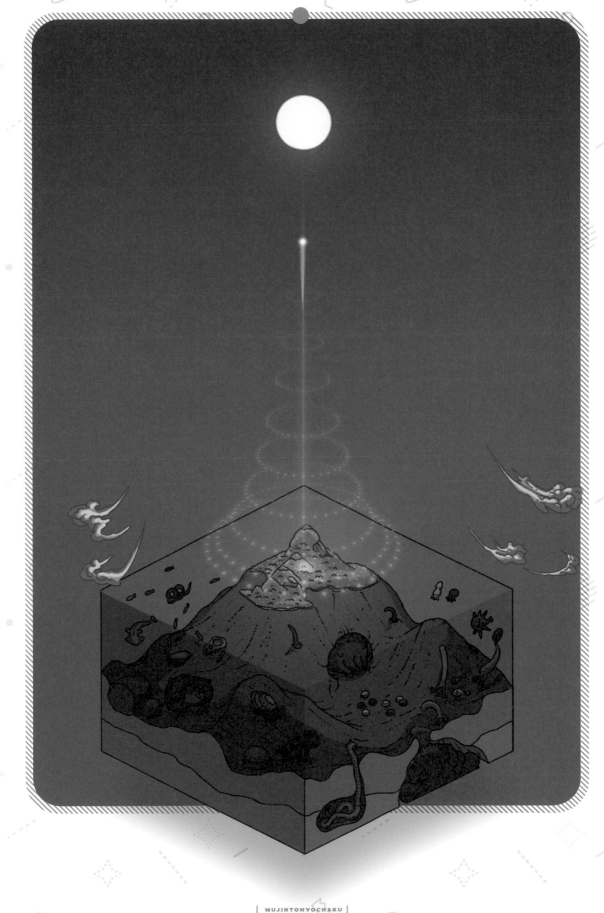

在無人島的歷史中,一定要認
識這些不可或缺的重要角色。

住在月球上的外星人,月光蟲。藍色的那個有領袖氣
質,黃色那個常常睡覺、我行我素,綠色的很愛哭。自
從宇宙船墜落、到終於逃出島上,有將近千年住在島
上。

被月光蟲稱為紫色爬爬走的雙頭大蛇。又名紅眼。
每次脫皮都會更加長大。自從將島民吃光之後,就
沉睡在島中的大洞窟裡,直到主角漂流到島上才蘇
醒過來。

03-1　03-2

03-3　03-4

猴子,想跟所有的生物當好朋友。自古以來就棲息在島
上,是重感情又溫柔的生物。島上的居民滅絕後,仍常
到谷底眺望新月石。小隻的是弟弟。

雜食性,棲息在洞穴裡的金剛熊。算是島中的暴力
族類之一。漂亮、罕見物品的收藏家,看上什麼就
用蠻力搶走,帶回自己的巢穴。

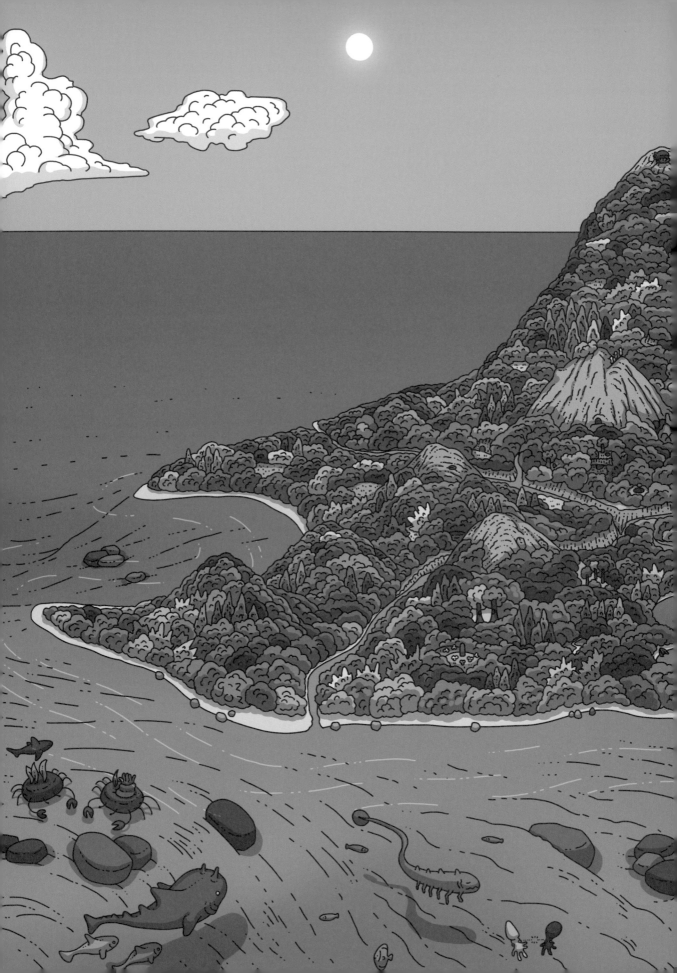

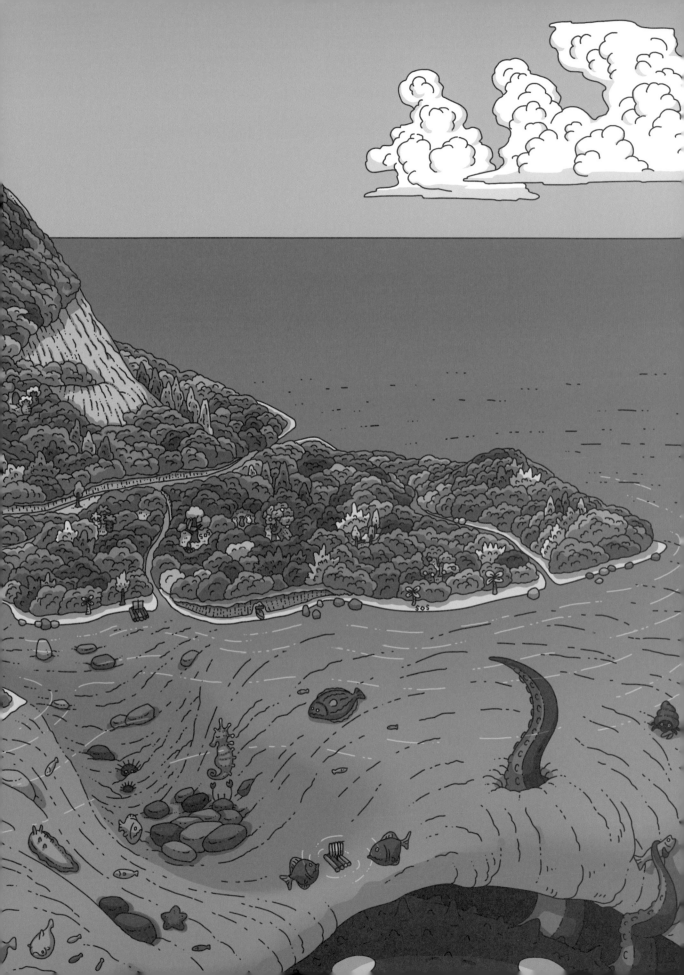

OVERALL MAP
OF
DESERT ISLAND

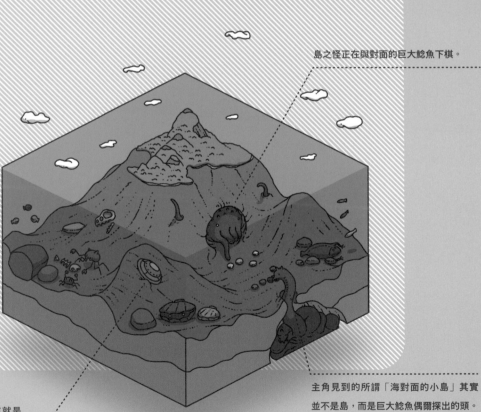

島之怪正在與對面的巨大鯰魚下棋。

主角見到的所謂「海對面的小島」其實
並不是島，而是巨大鯰魚偶爾探出的頭。

沉沒的宇宙船。這就是
出現在「另一本日記」
中的月光蟲的宇宙船。

DAY 001
最初的海邊
BEGINNING ON THE BEACH

主角漂流到無人島上，倒在海灘上。
在無人島這個舞台上，故事開頭的插畫。
各種訊息都顯示這裡有許多的生物存在。

01

在海灘上無神又放空的主角。正在
想些什麼嗎……也許正好相反，腦
中一片空白吧。

02

時常出現的小白鳥，設定有好幾隻，
然而看起來像同一隻，其實每個地
方出現的都是不同的小白鳥喔。

03

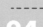

有隻正在讀書的螃蟹。不知道正在
讀些什麼？是我特別喜歡的角色。

04

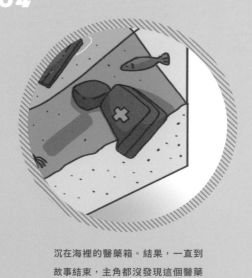

沉在海裡的醫藥箱。結果，一直到
故事結束，主角都沒發現這個醫藥
箱。

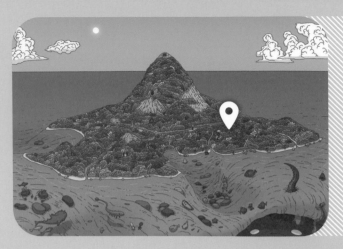

被香甜的氣味引誘過來
的主角，俯視著山谷。
這是我個人很喜愛的構
圖。

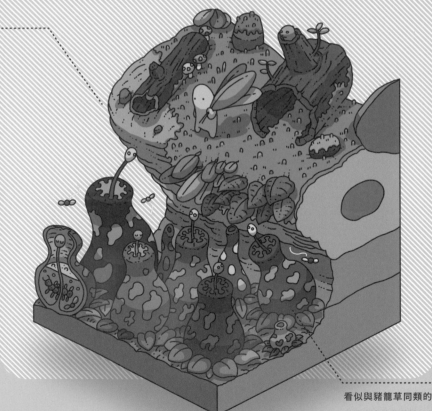

看似與豬籠草同類的植物，為了在外觀
凸顯出它的危險性，以高彩度來表現。

DAY 022

豬籠草？群的所在

CLUSTER OF PITCHER PLANTS?

在這個場景中，主角在收集素材時，被香甜的味道吸引，
發現了看上去就非常危險的巨大植物。
在探索無人島時，伴隨著形形色色的危險。

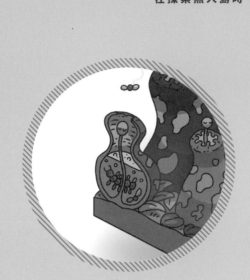

這是主角看不見的部分，豬籠草般
的植物種，消化液中沉著蟲屍。

05

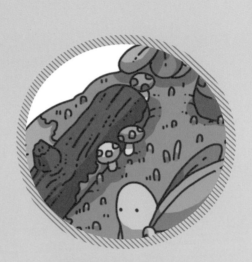

山谷上有主角在 Day13 吃了、出
現幻覺的菇類。想必再也不摘這種
菇類了。

06

07

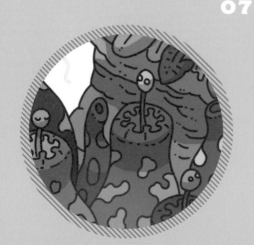

左邊稍顯細長、管狀的開口是雌蕊，
從右邊的開口探出好像有面孔的是
雄蕊。

08

這個生物專門吃那些被山谷香甜的
氣味所誘來的蟲，住在木頭的洞裡。
因主角的存在而警戒著。

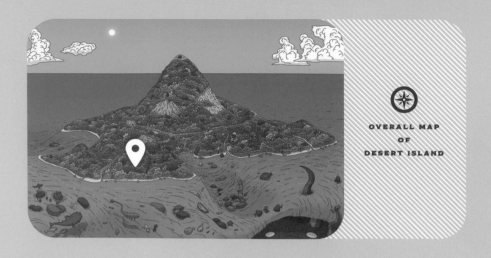

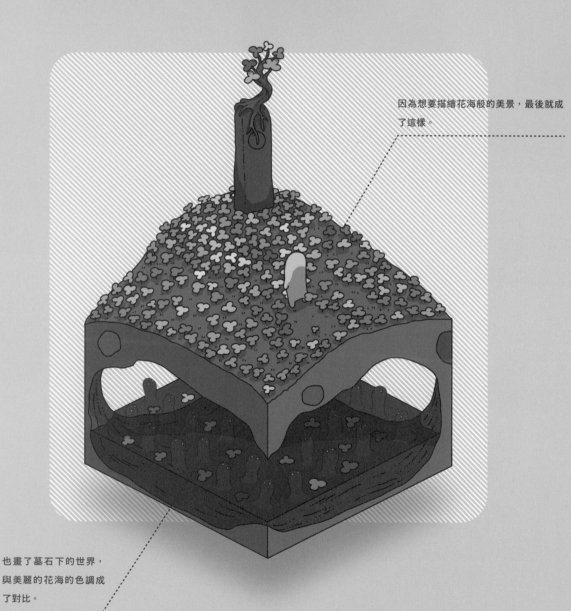

因為想要描繪花海般的美景，最後就成
了這樣。

也畫了基石下的世界，
與美麗的花海的色調成
了對比。

DAY 045
在山丘上找到的墓石

TOMBSTONE DISCOVERED ON HILL

「另一本日記」中月光蟲抵達的時代以來，近千年後的世界。
雖然無人島被原生植物覆蓋著，但每當找到墓石等物，
仍會令主角感到文明的痕跡。

主角在小丘上找到的石頭，是「另
一本日記」中出現過，月光蟲最初
刻上印記的宿石。

09

主角來島之前，這是島民埋葬死者
的墓場。底下埋葬著過去的居民。

10

11

在山丘底下凝望著主角的，是過去
曾居住在島上的逝者，類似靈魂般
的東西。對主角並沒有敵意。

12

宿食周圍的三葉草，混雜著一片幸
運的四葉草。大家發現了嗎？

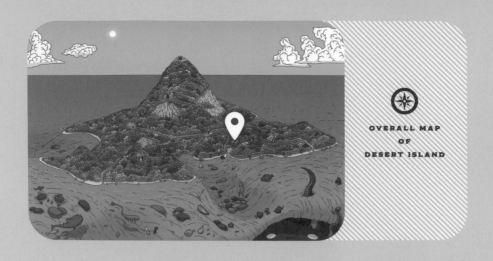

樹屋這種東西⋯⋯該怎麼說呢？可說是
男子的憧憬吧。作畫時很開心。

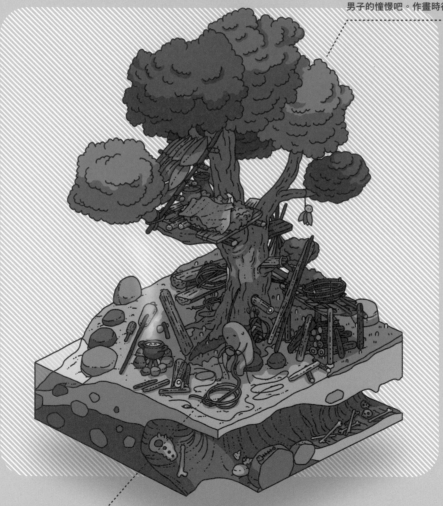

主角的顏色，會隨著主
角當時的身體狀況、精
神狀態而改變。

DAY 062
主角的樹屋

THE TREE HOUSE

碰到紅眼、Boss 之後的主角，為了逃出無人島而焦急地開始修復舊船。
這之後，樹屋被紅眼完全搗毀了。
可說是樹屋最後的場景。

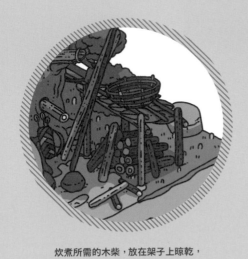

�c煮所需的木柴，放在架子上晾乾，
製作了架子，放上了籃子等等，
配置上考慮到實用性，頗有主角明
快的風格。

13

14

用葉子做的吊起來的人偶…….
這是晴天娃娃。它的效果絕佳
威力很大喔。

15

16

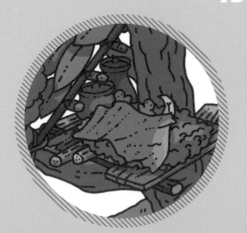

樹上的床。充當棉被的是鹿皮。
為了排遣寂寞所做的泥土人偶。
內側的陶壺中，是用鹽醃漬的鹿肉。

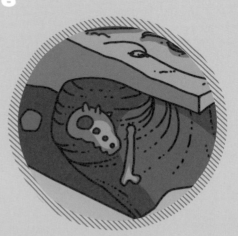

被什麼襲擊了呢？被吃掉了嗎？
地底下有生物的骨頭。當然，
主角沒有察覺到……。

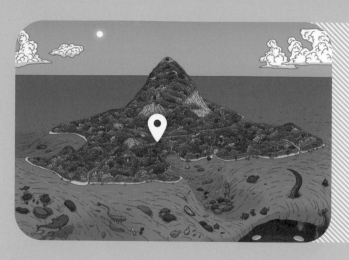

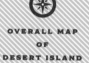

OVERALL MAP
OF
DESERT ISLAND

雖然全體的色調偏暗，
但加入溫柔斜照的陽光
營造神祕的氛圍。

這是「另一本日記」158
頁中出現過的神殿。設
定它已沉入水中。

DAY 070

谷底的遺跡

RUINS AT BOTTOM OF VALLEY

正想渡過谷之橋來避開大野豬的主人公、
沒能逃過襲擊，被推落谷底。
猴子救了主人公，留了一根香蕉才離開。

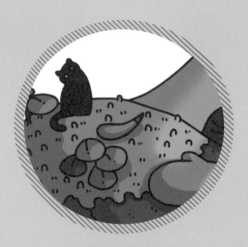

在主角失去意識時出現的是主角家
裡養的黑貓。此處的黑貓果然沒有
影子呢。

怎麼會有這根香蕉呢？似乎是猴子
發現了落水漂流的主角，把他移動
到岸上，並且留下的。

17　**18**

19　**20**

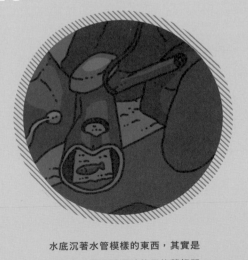

主角被安置的所謂岸上，恰好就是
沉水石像的頭部。卻因為被植物覆
蓋而沒能被發現，也是島上隨處可
見的情況。

水底沉著水管模樣的東西，其實是
過去島上居民釀酒時使用的蒸餾器
的一部份。

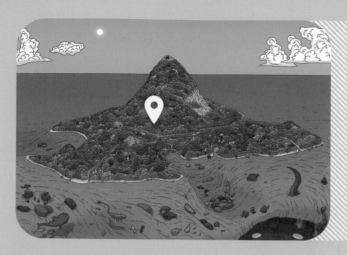

為了表現滿身瘡痍的主角此時意識朦朧，
將周圍景物 White out 處理。

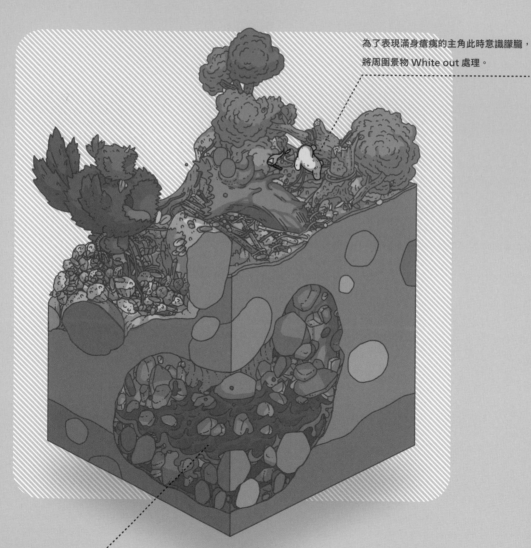

地下洞窟也因為紅眼的
掙扎而造成岩盤崩落。

下餌引誘紅眼過來的計劃沒成功，
苦戰到最後終於取得勝利的畫面，用了好幾張插圖來表現。
解說其中的幾張。

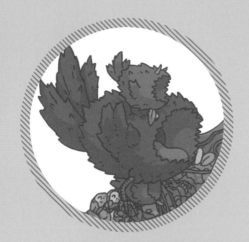

Boss 跟孩子們，親子全員一起對紅眼示威。應該是緊張的關係吧？羽毛逆向豎起。

21

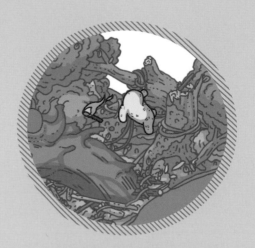

主角手上的火把在雙頭蛇轉向時被紫眼看見了，仍奮不顧身地將火把丟了過去。

22

23

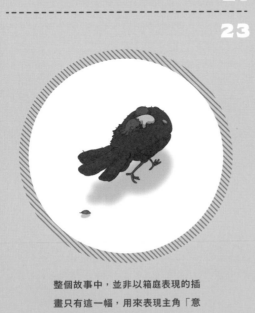

整個故事中，並非以箱庭表現的插畫只有這一幅，用來表現主角「意識朦朧」的狀態。

24

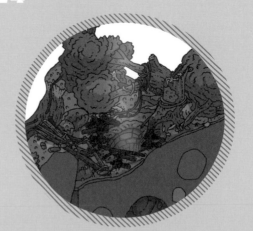

並非直接描寫紅眼被燒死的情況，而是用白煙柱狀升起的模樣來表現。

來看看這些棲息在無人島上、
常被忽視的生物們的生態吧。

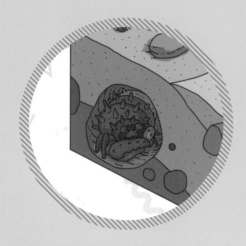

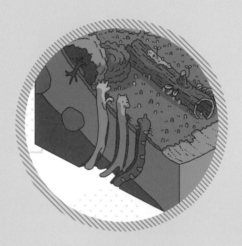

棲息在淺灘的水中或沙中的大寄居蟹。與龐大的身軀成
對比的是，非常膽小，遇事便迅速躲入殼中。身體變大
無法藏入殼中時，也會躲入岩石中。

身體非常長的一種生物，頭上的角代表著年齡。身
長也是一種魅力吧？但也是這個體型的關係很容易
被攻擊，在地底下築巢居住，很怕蛇。

04-1　04-2

04-3　04-4

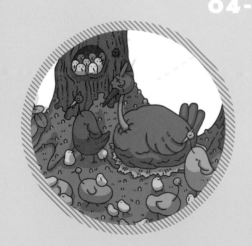

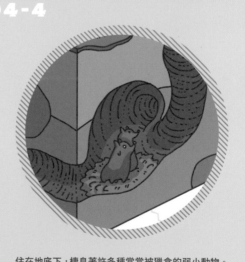

佔據著島內一定領土的鳥群。此為體型最大的首領，牠
時常成群結隊，眼光很犀利。身邊紅色與綠色的兩隻
鳥，是年輕的首領，其他的則是首領的配偶與子女。

住在地底下，棲息著許多種常常被獵食的弱小動物。
也時常被 Boss 的小孩們盯上，在風口浪尖討生活。
牠們究竟過著什麼樣的生活呢……

WANDER 003

無人島漂流 100 日日記

作者	gozz
譯者	盧慧心
設計	林佳瑩
校對	許景理
社長暨總編輯	湯皓全
出版	鯨嶼文化有限公司
地址	231 新北市新店區民權路 108-3 號 6 樓
電話	(02) 22181417
傳真	(02) 86672166

讀書共和國集團社長	郭重興
發行人暨出版總監	曾大福
發行	遠足文化事業股份有限公司
地址	231 新北市新店區民權路 108-3 號 8 樓
電話	(02) 22181417
傳真	(02) 86671065
電子信箱	service@bookrep.com.tw
客服專線	0800-221-029
法律顧問	華洋國際專利事務所 蘇文生律師
印刷	和楹印刷有限公司
初版	2022 年 9 月
定價	550 元
	ISBN 978-626-96034-5-9

MUJINTO HYOCHAKU 100 NICHI NIKKI © gozz 2021
First published in Japan in 2021 by KADOKAWA CORPORATION, Tokyo.
Complex Chinese translation rights arranged with KADOKAWA CORPORATION, Tokyo
through AMANN CO., LTD., Taipei.

特別聲明：有關本書中的言論內容，不代表本公司 / 出版集團之立場與意見，文責由作者自行負擔

國家圖書館出版品預行編目 (CIP) 資料

無人島漂流 100 日日記 /gozz 作;盧慧心譯 . --
初版 . -- 新北市:鯨嶼文化有限公司出版:遠足
文化事業股份有限公司發行 , 2022.09
　　面;　公分 . -- (Wander ; 3)
ISBN 978-626-96034-5-9(平裝)

1.CST: 插畫 2.CST: 畫冊

947.45　　　　　　　　　111010752